MANUEL

DES

ORDRES D'ARCHITECTURE.

ERRATA.

A la dernière ligne de la page 8, lisez *Burosio*, au lieu de Barazio, et partout ailleurs où cette faute existe.

A la page 9, quatorzième ligne, lisez *ionique*, au lieu de conique.

PARIS. — IMPRIMERIE DE FAIN ET THUNOT,
IMPRIMEURS DES CORPS ROYAUX DES PONTS ET CHAUSSÉES ET DES MINES,
rue Racine, 28, près de l'Odéon.

MANUEL
DES ORDRES
D'ARCHITECTURE,
SUIVI

DE L'INTRODUCTION D'UN NOUVEL ORDRE,

OUVRAGE RECTIFIÉ SUR LES MEILLEURS TRAITÉS DE CET ART,

DÉDIÉ

AUX CORPS DE COMPAGNONNAGES

dont les Professions diverses de ses membres se rattachent à l'Architecture,

AINSI QU'AUX AMATEURS DES BEAUX-ARTS,

PAR J^{qs} M^{ie} GUIGNET DE SALINS,

ARCHITECTE A PARIS.

DEUXIÈME ÉDITION,
REVUE, CORRIGÉE ET AUGMENTÉE.

PARIS.
A LA LIBRAIRIE ARCHITECTURALE,
CHEZ CARILIAN-GOEURY ET V^{or} DALMONT,
LIBRAIRES DES CORPS ROYAUX DES PONTS ET CHAUSSÉES ET DES MINES,
quai des Augustins, 39 et 41.

CHEZ L'AUTEUR, rue Monsieur-le-Prince, 20. (AFFRANCHIR.

A LYON,
Chez Charles SAVY jeune, Libraire, place Louis-le-Grand, N° 14.

1845.

AUX CORPS DE COMPAGNONNAGES.

CHERS COMPAGNONS,

Il vous sera facile de reconnaître dans cet ouvrage l'importance et l'utilité qu'il peut avoir pour toutes les personnes qui **veulent** acquérir des connaissances profondes en architecture, **et notamment** à toutes celles dont la profession s'y rattache.

Ce Manuel contient le développement raisonné de toutes les parties des ordres, et l'analyse tirée de l'origine des choses et des principes locaux. J'espère, mes amis, que votre pénétration et votre intelligence suppléeront à mes faibles talents; heureux si vous daignez accorder à mes travaux l'honneur de votre suffrage, et agréer l'assurance de ma considération distinguée avec laquelle,

Je suis votre très-humble et dévoué serviteur,

GUIGNET.

ABRÉGÉ HISTORIQUE

SUR DIVERS CÉLÈBRES GRANDS MAITRES

ANCIENS ET MODERNES.

Callimaque, né à Corinthe, 540 ans avant J.-C., ayant vu par hasard un vase autour duquel une plante d'acanthe avait négligemment élevé son feuillage, conçut l'idée de composer le chapiteau corinthien. Les anciens assurent que Callimaque travaillait le marbre avec une délicatesse merveilleuse.

Hermogène, natif d'Albanda, ville de Carie, 300 ans avant J.-C., fut l'inventeur de plusieurs parties de l'architecture, et très-célèbre dans cet art.

Vitruve, né à Vérone, 197 ans avant J.-C.; célèbre architecte romain, vivait du temps de l'empereur Auguste, auquel il dédia son Traité d'architecture.

Bramante, né à Castel-Durante, en 1442, dans le territoire d'Urbin, fut employé par le pape Alexandre VI, et devint ensuite intendant général des bâtiments de Jules II. Il persuada à ce pape de faire abattre l'église de Saint-Pierre pour en élever une plus

belle, et l'église fut abattue; mais il mourut à Rome avant d'avoir pu exécuter son dessein. Bramante était non-seulement bon architecte, mais aussi bon poëte et bon musicien.

Bonarota, ou Michel-Ange, né à Chinzi, château du pays d'Arezzo, en 1474, fameux peintre et architecte. Les papes, les rois, les grands, Soliman même, empereur des Turcs, lui donnèrent des marques publiques de leur estime. Son tableau le plus célèbre, qui est à fresque, est celui du Jugement dernier. C'est lui qui traça le dessin de l'église de Saint-Pierre de Rome, et qu'il exécuta, excepté le frontispice, qui pour cette raison est bien inférieur au reste. Ce grand homme mourut à Rome, âgé de 89 ans. Le grand-duc Cosme de Médicis le fit déterrer la nuit et emporter à Florence, où il lui fit de magnifiques obsèques dans l'église de Sainte-Croix. On y voit son tombeau, composé de trois figures qui représentent la Peinture, la Sculpture et l'Architecture.

Serlio, né à Bologne, en 1500, très-célèbre architecte du XVIᵉ siècle, est auteur d'un livre d'architecture très-estimé. Il florissait en 1544, et mourut au service de François Iᵉʳ, qui l'avait fait venir en France, âgé de 75 ans.

Palladio, né à Vicence, en 1504, célèbre architecte du XVI⁰ siècle, l'un de ceux qui ont le plus contribué à faire revivre les anciennes beautés de l'architecture; alla à Rome, où, s'étant appliqué à l'étude des anciens monuments, il rétablit les vraies règles de l'architecture, qui avaient été corrompues par la barbarie des Goths, et mourut en 1576, âgé de 72 ans.

Lorme (Philibert de), né à Lyon en 1503, très-célèbre architecte du XVI⁰ siècle. La reine Catherine de Médicis lui confia l'intendance des bâtiments, et c'est lui qui eut la conduite de ceux du Louvre, des Tuileries, et de plusieurs autres qui furent élevés par ses soins. On a de lui des livres qui sont très-estimés. Il mourut en 1577, âgé de 74 ans.

Barozio, né à Vignole, en 1507. Il se fit estimer à Rome et en France par son goût dans l'art de bâtir, et de jeter des statues en bosse. Il composa un ouvrage des cinq ordres d'architecture, et mourut à Rome en 1575, âgé de 68 ans.

Scamozzi, architecte romain, né en 1572, auteur du chapiteau ionique moderne.

Chambrai, né en 1600, auteur d'un excellent ouvrage intitulé : *le Parallèle de l'architecture antique*

avec la moderne, qu'il publia à Paris, en 1650. C'est lui qui amena le Poussin de Rome en France. Il était parent de M. Desnoyers, baron de Dangu, ministre et secrétaire d'état.

Perrault, né à Paris, en 1613, fils d'un avocat au parlement, était un architecte très-distingué. On a de lui une excellente traduction française de Vitruve, qui fut entreprise par ordre du roi, et il devint l'un des membres de l'Académie. Il mourut en 1688, à l'âge de 75 ans.

Colbert, né à Paris, en 1619. Il fut recommandé par le cardinal Mazarin près de Louis XIV. Ce prince le fit surintendant des bâtiments. Colbert fit construire la façade du Louvre, et tous ces beaux édifices qui seront à jamais des monuments admirables de son bon goût. Il appela en France des peintres, des sculpteurs, des mathématiciens, anima et fit fleurir les arts et les sciences, et récompensa les savants. Il mourut en 1683, à l'âge de 62 ans.

#

DES

BEAUX-ARTS.

OBSERVATIONS.

Jusqu'ici l'on ne pouvait acquérir des notions suffisantes sur l'architecture, qu'en compulsant un grand nombre d'ouvrages dans lesquels sont disséminés les principes de cet art. Encore arrivait-il presque toujours, qu'après des efforts inouis, on ne parvenait à former de ces lambeaux arrachés à divers auteurs, qu'un tout sans h nonie et vicié dans sa base, par les contradictions i doivent nécessairement résulter du défaut d'uni de vue et de raisonnement.

J'ai compris que pour aplanir la voie aux artistes, il fallait un ouvrage où fussent exposées d'une manière

claire et logique les règles de l'art. Trente ans d'étude et de pratique m'ont inspiré le désir de remplir cette belle tâche. A défaut d'autre mérite, j'espère que l'on distinguera dans mon ouvrage la conscience et l'impartialité qui naissent d'une étude approfondie.

Ce Manuel contiendra l'analyse des ordres d'architecture antiques et composés, quelques changements dans leurs proportions et leurs convenances, le développement des principes et leur application.

Guide assuré de l'artiste à ses premiers pas dans sa carrière, cet ouvrage le suivra dans sa course, l'aidera à surmonter tous les obstacles, à vaincre toutes les difficultés, et lui donnera encore d'utiles leçons et de sages conseils lorsqu'il sera parvenu au but qu'il se proposait d'atteindre.

MANUEL
DES
ORDRES D'ARCHITECTURE.

INTRODUCTION.

ORDRE D'ARCHITECTURE.

Par ces mots ordre d'architecture, on entend un assemblage de différents corps qui par l'harmonie de forme et de proportions de ses parties, flatte la vue et procure d'agréables sensations. J'ai pensé qu'il était nécessaire de donner le dessin de chaque ordre en particulier, afin de représenter dans son ensemble, l'effet d'une règle générale.

Cet ouvrage, selon mes premières intentions, ne devait être qu'une simple exposition de mes principes, mais la nouveauté que je me propose d'y introduire m'a engagé à m'y appliquer entièrement, et mon sujet m'a entraîné au delà des bornes que je m'étais prescrites.

Parmi ceux qui ont écrit avant moi sur l'architec-

ture, plusieurs auteurs dignes d'éloges, ont témoigné par leur travail du désir qu'ils avaient de laisser au public des leçons utiles et consciencieuses. En traitant des mêmes matières, je me suis trouvé dans la nécessité de faire l'examen critique de leurs ouvrages. Quoique je révère *Vitruve*, *Palladio* et plusieurs autres, comme les patriarches de l'art, j'ai souvent différé d'opinion avec eux, j'ai cru même devoir relever leurs erreurs quand cela m'a paru nécessaire. C'est au connaisseur judicieux à décider après un examen sévère de mon ouvrage, si mon opinion touchant les points sur lesquels j'ai différé de ces grands maîtres, est fondée sur la vérité. Dans tout le cours de mon ouvrage, j'ai cherché à baser mes jugements sur des raisons tirées de l'origine des choses, et de la pratique des meilleurs maîtres.

On croit en général qu'il est presqu'impossible qu'un architecte arrive à un haut degré d'habileté, s'il n'est allé former et épurer son goût par l'appréciation des monuments antiques; il serait en conséquence indispensable qu'un artiste parcourût l'Italie et les contrées classiques, pour se perfectionner dans l'art de l'architecture; à mon avis, c'est un préjugé qui a plutôt retardé que hâté les progrès de l'art : cette proposition semblera d'abord paradoxale, je l'avance sans crainte;

cependant, convaincu que l'artiste qui n'a rien créé avant d'avoir pu se former sur des modèles, ne parviendra jamais qu'à produire de serviles imitations, lors même qu'il consumerait les trois quarts de son existence à contempler ce qui nous reste de l'antiquité. Il ne faut pourtant point en conclure que je blâme totalement les voyages que les artistes entreprennent dans le but de se perfectionner, je sais que de grands maîtres en ont tiré de grands avantages; mais un homme qui se sent capable de productions nouvelles, fera bien d'éviter de perdre le temps que lui coûteraient de pareilles entreprises; les observations et les ouvrages de ses devanciers sur les monuments de la Grèce et de l'Italie, lui épargneront bien des peines et lui donneront des leçons suffisantes; que son imagination, son goût et son intelligence fassent le reste.

Si les premiers auteurs modernes eussent été uniformes dans leurs préceptes, nous serions peut-être encore dans l'obscurité à l'égard de ces monuments, mais chaque auteur portant un jugement basé sur des comparaisons différentes, a établi ses proportions sur des principes différents, et la controverse que souleva cette diversité d'opinions ayant jeté une vive lumière sur

cette science, nous avons appris à juger ces monuments qu'on nous proposait pour modèles, à en reconnaître les défauts comme les beautés, et, par conséquent, à ne plus adhérer aveuglément à des règles qui souvent étaient défectueuses ou de minime importance.

De tel sorte que, maintenant, personne ne parle plus de règles et de proportions comme de lois en architecture, si ce n'est ceux qui n'ont que des connaissances très-superficielles dans cet art. La seule loi positive en architecture, est de bâtir solidement, sans surcharger l'édifice, afin qu'il ne soit pas exposé à s'écrouler faute de substance ou à être écrasé par son propre poids, il faut du reste que l'ordonnance soit empreinte d'élégance, et soumise aux règles des convenances, quoiqu'il n'existe pour les proportions des ordres aucune règle positive à laquelle on doive se soumettre, il serait ridicule de ma part de vouloir m'écarter des principes posés par mes prédécesseurs, par la seule raison que je crois avoir le droit de le faire. Je donnerai donc avant d'entrer dans le détail des changements que j'apporte aux proportions des ordres, les motifs qui m'ont déterminé à faire ces changements.

Les meilleurs auteurs qui, dans les derniers temps

ont écrit sur cet art, ont plutôt exposé leur méthode que donné des préceptes. Il est généralement reconnu par les bons architectes, qu'un édifice peut n'être pas défectueux, quel que soit du reste le degré d'élévation de ses colonnes ou la disposition de leurs parties.

Plusieurs, il est vrai, ont prétendu qu'il n'était permis de faire aucune innovation en architecture, mais ils n'ont pas craint dans la suite d'enfreindre cette loi qu'ils avaient d'abord déclarée inviolable.

C'est donc avec raison que *Scamozi* qui tient, à juste titre, le second rang entre les architectes modernes, ne se fait pas le moindre scrupule de régler les proportions suivant ses propres idées : le chapiteau de l'ordre ionique moderne, que nous lui devons, prouve qu'il ne s'arrêta pas là dans ses innovations.

Tout en reconnaissant que les ouvrages des anciens ne sont point exempts de défauts, on les croyait cependant inimitables ; ils le seraient certainement, si nous étions assez timides pour n'oser essayer de les égaler par de nouvelles productions ; mais si nous ne craignions pas de marcher hors des sentiers tracés par eux, en adoptant néanmoins leur style grandiose et noble, qui seul peut conduire à une belle création, je ne dé-

sespérerais pas de voir se reproduire de nouveaux chefs-d'œuvre dignes de rivaliser avec les leurs.

On peut considérer les différents ordres qui nous ont été laissés par les anciens, comme un seul ordre général renfermant différents modes, qui doivent avoir entre eux des progressions égales et fondées sur un même principe ; ils se distinguent les uns des autres par le plus ou le moins de hauteur des colonnes, et par le nombre, la forme et la grandeur de tous leurs membres, qui d'ailleurs doivent être analogues au caractère de l'ordre auquel ils appartiennent.

Puisque plusieurs avant moi n'ont pas craint d'apporter aux proportions établies par d'autres, les changements qu'ils ont jugé utile d'y faire, je pense qu'il m'est permis de donner aussi mon avis, non que j'aie le dessein de le proposer pour règle aux autres, mais afin d'exposer la méthode que j'adopte dans ma pratique ; et sans vouloir cependant m'ériger en censeur des grands maîtres, je me suis cru en droit d'agir d'après des principes différents des leurs.

Les progressions méthodiques et aisées de *Palladio* m'ont engagé à suivre sa méthode ainsi que celle de *Barazio* et de Scamozi ; cependant quel que soit leur

degré de supériorité, je n'adopte pas entièrement leurs proportions ; à leur égard, comme en toute autre occasion, ma règle de conduite sera toujours de chercher, autant qu'il me sera possible, à imiter leurs beautés et à éviter leurs défauts. Il n'est point d'auteur assez parfait pour qu'on puisse exclusivement suivre ses préceptes, il faut étudier tous les auteurs, approfondir leur méthode, en extraire tout ce qui est en harmonie avec les lois de la raison, et repousser tout précepte qui serait fondé sur de faux principes.

En prenant l'art au point où il est arrivé de nos jours, nous reconnaissons qu'il n'existe, à proprement parler, que trois ordres d'architecture, l'ordre dorique, l'ordre conique et l'ordre corinthien. Ce sont les seuls ordres où l'on remarque de l'invention et un caractère spécial. Il est donc vrai que l'architecture n'a que de médiocres obligations aux Romains, et qu'elle tient des Grecs tout ce qu'elle a de précieux et de solide.

Je passe sous silence les ordres gothiques et arabesques ou mauresques : ils n'ont ni régularité, ni exactitude, et ne conservent quelque valeur, que par les souvenirs historiques qui s'y rattachent.

Depuis la renaissance des beaux-arts, plusieurs ar-

chitectes modernes ont immortalisé leur nom par des inventions nouvelles, en effet, c'est plutôt en suivant ses propres inspirations et en donnant libre cours à son génie, qu'en se soumettant aux préceptes de son maître, que l'artiste parviendra à rivaliser avec lui ; pourquoi donc assujettirions-nous notre génie aux règles de tel ou tel auteur? serait-ce parce qu'il est reconnu comme le plus grand homme de son genre? mais l'art n'est point stationnaire, et quelque faibles que soient mes talents, comparés à son génie, mes connaissances étant beaucoup plus étendues que les siennes, puisqu'à ses découvertes je joins encore celles auxquelles ont conduit ses successeurs ; ne puis-je espérer qu'à force de peines et d'efforts, je parviendrai à faire faire à l'art quelques pas en avant du point où je l'ai trouvé ?

C'est ainsi que doit raisonner tout artiste, s'il veut contribuer, pour sa part, au mouvement progressif qui pousse sans cesse l'art vers sa perfection.

Cependant, je suis loin de prétendre qu'il faille s'écarter des lois fondamentales que l'art, à son origine, reçut de la nature son premier modèle. Je veux au contraire les observer religieusement, et admettre avec confiance dans les auteurs, tous les préceptes qui en

sont déduits et qui s'harmonisent avec elles. En rapportant ainsi toutes ses idées à un principe unique, fruit de ses longues méditations; l'architecte se forme des règles invariables, tant pour sa pratique que pour la direction des ouvriers qu'il emploie, et tel est le constant caractère dont sont empreintes toutes ses productions, quelle que soit la distance qui les sépare, qu'une seule de ses colonnes suffit pour dévoiler à un œil exercé le nom de son auteur.

Je ferai connaître les proportions que j'attribue aux ordres et que j'ai adoptées dans ma pratique, afin qu'elles servent de guide à ceux qui en reconnaîtront la justesse.

J'ai parlé précédemment de quelques tentatives faites à diverses époques, pour introduire de nouveaux ordres. Les ornements ne sont point le signe caractéristique des ordres, c'est la différence de leurs proportions qui constitue leur principal caractère.

Il y a un grand nombre de colonnes de l'ordre dorique que l'on prendrait pour des colonnes de l'ordre toscan, si l'on n'en jugeait que par les membres des moulures.

Pour qu'un ordre d'architecture puisse être consi-

déré comme création nouvelle, il faut qu'il diffère dans ses proportions de celui auprès duquel il doit être placé selon son rang parmi les autres ordres, et que cette différence soit égale à celle qui se trouve entre chacun de ses ordres. La base et le chapiteau doivent être absolument distincts : il est inutile d'ajouter qu'ils doivent être imités de quelques objets gracieux et élégants; il faut éviter soigneusement les ornements confusément entassés, et dont l'assemblage bizarre ne ressemblerait à rien; le fût de la colonne dans lequel la diminution doit commencer, l'architrave, la frise et la corniche doivent être plus ou moins riches; en un mot, il faut que tout l'ordre soit distinct des autres, tant par sa hauteur que par ses proportions générales et particulières. Cependant, ce serait une folie de mettre son esprit à la torture pour parvenir à découvrir un sujet propre à la composition d'un nouvel ordre ; toute production nouvelle doit être le fruit d'une heureuse inspiration, et non le résultat d'efforts répétés de l'imagination, elle aura d'autant plus de prix, qu'elle sera plus naturelle et plus simple, mais ce qui a fait regarder une telle entreprise comme devant presque toujours rester infructueuse, et ce qui, par conséquent, a découragé les artistes les plus distingués, c'est l'immense mérite des ordres antiques. En effet, je doute

qu'on invente jamais rien qui puisse disputer à l'ordre corinthien, le prix de la noblesse et de l'élégance, ou même lui être seulement comparé ; il n'est donc pas surprenant que tant d'obstacles presqu'insurmontables aient rebuté un grand nombre d'artistes que la nature avait doués d'un génie suffisant pour arriver à créer un nouvel ordre d'architecture.

Tout en m'avouant les dangers d'une pareille entreprise, j'ai tenté d'en donner l'exemple en remplissant la place qui se trouvait entre l'ordre dorique et l'ordre ionique, pour y classer un nouvel ordre.

Je m'attends à voir s'armer contre moi deux espèces d'hommes également dangereux. Les premiers, superstitieusement attachés à la routine et aux vieilles coutumes, crieront au sacrilége et taxeront mon œuvre d'inutilité ; les autres, dévorés du démon de l'envie, s'acharneront sur mon ouvrage, le déchireront en tous sens, le voueront enfin au mépris et à l'oubli.

A ceux-ci je n'ai rien à dire : à quoi bon essayer de répondre à des gens qui n'ont jamais pardonné à l'homme de mérite d'avoir humilié leur orgueil, ils ne méritent que du mépris. Aux autres, je ne ferai qu'une seule observation : rien ne me forçait, il est

vrai, à augmenter le nombre des ordres d'architecture, mais en ajoutant un nouvel ordre aux ordres déjà connus, j'ai doté l'art de nouvelles richesses, qui procureront aux architectes, les moyens de varier leurs constructions.

Dans la composition de ce nouvel ordre, j'ai observé, autant qu'il m'a été possible, une différence réelle, tant dans le caractère de toutes ses parties que dans leurs proportions, afin qu'il soit convenable, pour tous les édifices qui exigent une architecture régulière.

Si j'ai commis quelques erreurs, soit dans ce que j'ai avancé, soit dans l'établissement de mes principes, je suis prêt à les rectifier dès qu'elles me seront indiquées; et loin d'avoir le sot orgueil de me croire infaillible, je recevrai toujours avec reconnaissance les conseils judicieux et lucides qu'on voudra bien me donner.

DES ORDRES D'ARCHITECTURE.

On distingue donc en architecture, les ordres antiques et les ordres composés :

Les ordres antiques sont : l'ordre dorique, l'ordre ionique et l'ordre corinthien.

Les ordres composés sont : l'ordre toscan, l'ordre composite et le nouvel ordre.

Chacun de ces ordres est composé de trois parties principales qui sont *le piédestal, la colonne et l'entablement*, ces parties doivent être proportionnées les unes aux autres et à la hauteur de toute l'ordonnance. Elles sont elles-mêmes composées chacune de trois parties, savoir :

Le piédestal *de sa base*, *du dé* et de sa *corniche*; la colonne de *sa base*, *du fût* et de son *chapiteau*; l'entablement de son *architrave*, de *sa frise* et de *sa corniche*.

Primitivement, les colonnes n'étaient que des troncs d'arbre, et n'avaient point de base : ils étaient garnis à

chaque extrémité d'un cercle de fer appelé ceinture, et reposaient sur des morceaux de bois carrés et destinés à les maintenir à la surface du sol, où le poids de l'édifice qu'ils avaient à supporter les aurait fait enfoncer dans le terrain. Dans la suite, on substitua à ces morceaux de bois carrés des blocs de pierre afin de donner plus de solidité et de durée à l'édifice : telle est l'origine de la colonne et de sa base.

DES PIÉDESTAUX.

Quelques architectes suppriment l'usage du piédestal; ils ne le regardent que comme un misérable moyen d'allonger une colonne quand on la trouve trop courte; il serait certainement blâmable d'en faire usage dans un cas où il pourrait nuire à l'effet d'un monument sans être d'une utilité prononcée; mais il est aussi certains cas où une colonne ne saurait paraître avec avantage, sans le secours d'un piédestal.

Nous avons plusieurs exemples de l'emploi du piédestal dans les monuments antiques. Un piédestal con-

tinué qui se prolonge tout autour d'un temple, et vient se terminer de chaque côté du frontispice, est à la fois d'une utilité prononcée et d'une élégance remarquable; le temple de *Fortuna Virilis* et plusieurs autres en sont des preuves évidentes.

L'emploi des piédestaux détachés est quelquefois, aussi, indispensable. Ainsi les colonnes qui sont placées dans l'intérieur des appartements devront toujours être élevées sur des piédestaux, d'abord, parce qu'ainsi disposées, elles pourront être vues d'un coup d'œil dans toute leur étendue; sans qu'aucune partie en soit masquée par des meubles, soit des chaises, des tables, etc. Ensuite elles deviendront en même temps plus minces et plus légères, occuperont moins de place, laisseront plus facilement pénétrer la lumière, et répondront mieux à la délicatesse et à l'élégance qui doivent régner dans l'intérieur des appartements.

Dans le cas où les colonnes d'un édifice sont séparées par des arcades, les piédestaux ont mauvaise grâce et doivent être sévèrement proscrits, ils semblent alors avoir été ajoutés afin d'augmenter la longueur des colonnes qui, placées au niveau du pavé, auraient eu beaucoup plus d'élégance; enfin, on doit éviter d'en faire usage chaque fois que, sans ajouter à la solidité d'un monument, ils peuvent nuire à sa beauté.

Il n'y avait point nécessité de donner un piédestal à la colonne trajanne, ainsi qu'à la colonne dorique élevée à Londres en mémoire de l'incendie qui détruisit une grande partie de cette ville, en 1666. Mais il faut avouer que les Anglais ajoutent beaucoup à la majesté de cette colonne.

Les proportions que les anciens donnent aux piédestaux, sont très-irrégulières ; les uns règlent la hauteur par la mesure de l'entre-colonne ; les autres par l'élévation de la colonne ; ils lui donnent tantôt un tiers et tantôt un quart seulement de la hauteur de la colonne.

Je trouve les piédestaux que donnent aux colonnes de l'ordre toscan plusieurs auteurs anciens et modernes, un peu trop bas ; celui de *Palladio* n'est qu'un bloc carré sans base, ni corniche, que l'on ne doit considérer que comme un soubassement ou socle : *Palladio* pensait, non sans raison, que cette colonne ne pouvait s'assortir avec un piédestal un peu haut ; aussi le lui donna-t-il extrêmement bas. Il ne songeait point, sans doute, à établir des proportions graduées entre les ordres, il considérait chaque ordre d'une manière absolue et non comme faisant partie d'un système général embrassant tous les ordres. Le piédestal qu'il donne à l'ordre dorique est extrêmement haut ; *Scamozi* en

l'imitant, est plus rationnel, puisqu'il donne en même temps plus d'élévation à la colonne dorique. J'observe à peu près les mêmes proportions que *Palladio*, pour la colonne de cet ordre; mais je tiens le piédestal plus bas qu'il ne le prescrit, et je le fixe à cinq modules de hauteur. En partant de ce point pour régler la hauteur des piédestaux des autres ordres, je l'augmente successivement d'un demi-module à chaque ordre, en avançant vers l'ordre corinthien.

Je trouve inconvenant de donner au piédestal de l'ordre composite la même hauteur qu'à celui de l'ordre corinthien. Aussi j'ai cru devoir le soumettre dans toutes ses parties à la loi de progression graduée de proportions, que j'ai établie entre les ordres d'architecture; par conséquent, il se trouve donc fixé à la hauteur de six modules et demi, qui est un demi-module plus bas que celui de l'ordre corinthien.

DES COLONNES.

Le fût de la colonne en était originairement le tout : dans la suite on y ajouta une base et un chapiteau. J'ai eu occasion de parler un peu plus haut de l'origine et

de la propriété des membres qui font essentiellement partie du fût : ce sont les deux ceintures placées l'une à l'extrémité inférieure, l'autre à l'extrémité supérieure. Il est inutile de donner des règles pour la forme et les proportions de ces membres; les anciens, il est vrai, nous en ont laissé quelques-unes; mais en les examinant attentivement, nous reconnaîtrons sans peine qu'elles n'ont d'autre aspect que celui que l'architecte leur a donné : les ceintures supérieure et inférieure sont jointes au nu de la colonne par un adouci en creux ou congé dont le contour n'est pas naturel quand il a trop de saillie. Il faut que cet adouci rappelle son origine en imitant le gonflement du bois autour du cercle de fer dans lequel il était fortement comprimé.

Quelque peu essentiel qu'il paraisse d'exposer les principes de ces membres, j'ai cru ne pouvoir m'en dispenser, ayant pris l'engagement de faire un examen scrupuleux de toutes les parties des ordres.

Pour que les colonnes représentent parfaitement les troncs d'arbres auxquels on les a substituées, il faut que leur diamètre soit moindre à leur extrémité supérieure qu'à leur extrémité inférieure. Quelques architectes font commencer ce rétrécissement du diamètre, à partir du bas de la colonne immédiatement au dessus de la ceinture, d'autres le font commencer à par-

tir du tiers de la colonne, enfin d'autres font élargir ce diamètre jusqu'au tiers environ de la colonne, et le diminuent ensuite graduellement jusqu'en haut.

Cette méthode qui tend à faire renfler les colonnes vers le milieu, n'est autorisée par aucun exemple dans l'antiquité : elle a été adoptée sur une promesse qu'avait faite *Vitruve* d'en dicter les règles, mais qu'il n'a jamais remplie. Il avait sans doute hasardé, sur une première idée, cette promesse qu'une réflexion plus mûre lui fit abandonner. En effet, cette méthode est opposée à la raison et à la nature, et donne un aspect très-lourd aux colonnes.

Les colonnes dans lesquelles la diminution du diamètre commence au tiers du fût étant, de l'aveu de tous les meilleurs maîtres, celles qui ont le plus de naturel et de grâce, j'ai adopté ce mode de rétrécissement dans ma pratique.

Quant à la mesure du rétrécissement que l'on doit faire subir aux colonnes, Vitruve est d'avis qu'il doit être plus prononcé dans une colonne basse que dans une colonne plus élevée. Mais cette opinion n'est appuyée d'aucun exemple dans l'antiquité. Il prétend cependant que le rétrécissement qu'on donne à la colonne de l'ordre toscan, doit être d'un quart de son diamètre, je sais qu'il est passé en maxime qu'on doit

donner une diminution plus forte à cette colonne qu'à celles des autres ordres, afin qu'elle paraisse plus hardie. Mais pour arriver à ce but, il suffit de lui donner une diminution d'un quart de diamètre, et un cinquième pour les autres ordres. J'ai fixé au tiers de la hauteur du fût le point où doit commencer le rétrécissement du diamètre de la colonne de tous les ordres. Ce rétrécissement ne pouvant se prolonger jusqu'au sommet du fût à cause de l'obstacle que présente la ceinture, j'en ai déterminé le point de cessation à l'adouci qui se trouve sous la ceinture.

Je fais suivre à ce rétrécissement une ligne droite tirée du point où il commence au point où il finit, de sorte que toutes les parties du fût se soutiennent entre elles et portent toutes une partie égale du poids de l'édifice.

Quoique, en général, on ne doive pas s'écarter de la règle qui prescrit cette diminution des colonnes vers leur sommet, il est cependant des cas où l'architecte peut s'en affranchir et la faire céder à des considérations plus puissantes.

La première colonne de l'ordre composite qu'aient élevée les Romains et dont le chapiteau est composé par Scamozi, du chapiteau de l'ordre ionique et de celui de l'ordre corinthien, n'était, par conséquent,

qu'un mélange de ces deux ordres et non point un ordre nouveau. Du reste, l'auteur en lui donnant les proportions de l'ordre corinthien, prouva qu'il n'avait pas l'intention d'en faire un nouvel ordre. Tous les architectes s'accordent à reconnaître qu'un changement dans les ornements ne suffit pas pour constituer un ordre séparé, mais qu'il faut encore une différence dans les proportions. Au reste, le chapiteau corinthien fut gâté au lieu d'être perfectionné. Cette belle création dont la nature offrit le modèle à *Callimaque*, réunit à un si haut degré de perfection, la pureté et l'élégance des formes, qu'il serait inutile de chercher à y ajouter quelque chose de plus ; cet ordre tel qu'il a été exécuté jusqu'à présent, ne devrait pas être appelé ordre composite. En effet, le chapiteau qui en est le seul point caractéristique, n'est autre que le chapiteau corinthien dont on a retranché la partie supérieure, pour y substituer, sur les deux rangs de feuilles d'acanthe, le chapiteau moderne de l'ordre ionique ; par conséquent cette composition n'a pas dû coûter de grands efforts à son inventeur. Enfin, le caractère lourd de ce chapiteau donne à présumer que, quoiqu'un grand nombre d'architectes en aient fait depuis usage pour des colonnes élevées, son inventeur l'avait destiné à une colonne basse ; en effet, le bon

sens, la raison semble lui assigner sa place sur une colonne plus courte que celle de l'ordre corinthien.

De tout temps les opinions ont été partagées sur la hauteur que l'on doit donner aux colonnes de chaque ordre. *Vitruve*, dans le siècle duquel existaient un grand nombre de monuments antiques, donne à la colonne de l'ordre corinthien neuf diamètres et demi de hauteur : *Serlio* lui en donne neuf, *Palladio* neuf et demi, *Scamozi* dix, et *Perrault* neuf un tiers. Les opinions sont moins nombreuses sur la hauteur de la colonne de l'ordre ionique, mais elles sont encore plus divisées au sujet de la colonne d'ordre dorique.

Ce n'est qu'après avoir fait de mûres réflexions, et après avoir médité profondément sur les principes que je devais adopter, que j'ai découvert cette heureuse harmonie avec laquelle les différents ordres s'enchaînent l'un à l'autre par la progression graduelle des proportions de toutes leurs parties.

BASES DES COLONNES.

La première base qui parut, fut de *Vitruve*, on la donna telle qu'il l'avait décrite aux ordres ionique et

corinthien : c'était alors un des caractères distinctifs de l'ordre dorique de ne point avoir de base.

Les architectes ayant adopté la base décrite par Vitruve pour l'ordre ionique seulement, ont donné à l'ordre corinthien une autre base inventée par les successeurs immédiats de Vitruve, et qui fut appelée depuis base de l'ordre corinthien, de même que l'autre, base de l'ordre ionique. Il s'en faut cependant que ces deux bases aient été généralement adoptées : la base ionique l'a été si rarement, qu'on la chercherait en vain dans les monuments antiques de cet ordre. Presque partout on lui a substitué la base attique qui, bien souvent aussi, a remplacé la base de l'ordre corinthien dont l'ordonnance est cependant assez belle. C'est que les anciens avaient reconnu la supériorité de cette base attique qui, dans sa composition, réunit l'élégance à la solidité. Aussi l'employaient-ils pour l'ordre ionique et pour l'ordre corinthien indistinctement. Cette base se trouve employée pour l'ordre ionique au *théâtre de Marcellus* et aux *bains de Dioclétien* à Rome : elle se trouvait aussi au temple de *Fortuna Virilis* : elle se trouvait employée pour l'ordre corinthien au temple de *Vesta* à Naples, au temple de *Castor et Pollux* et au temple d'*Isis*.

Les architectes modernes, non contents de l'avoir

donnée à ces deux ordres, l'ont de plus appropriée, presqu'en général, à l'ordre dorique. *Bramante*, un des premiers restaurateurs de l'architecture des anciens, a donné cette base à l'ordre dorique dans l'église de *Saint-Pierre-de-la-Montagne*. Les successeurs de *Scamozi*, *Palladio et autres*, s'appuyant de cette autorité, en ont fait décidément la base de l'ordre dorique. Ces mêmes architectes se servent aussi de cette base dans l'ordre ionique, en y ajoutant un astragale ou tore de plus, et dans l'ordre corinthien en y en ajoutant trois qui sont si petits, qu'à quelque distance on les aperçoit à peine, et qu'alors leur base semble être simplement la base attique, et *Barbaro* l'emploie sans modifications.

Quelles que soient les qualités de cette base attique, je trouve qu'elle n'est pas assez élégante pour l'ordre corinthien. Elle conviendrait mieux, ce me semble, à l'ordre composite qui, réduit à mes proportions, tient le milieu entre ce dernier ordre et l'ordre ionique, tant pour la force et la solidité que pour la richesse et l'élégance. D'ailleurs, je pense qu'il serait indispensable que les colonnes de chaque ordre aient une base particulière dont la forme et la richesse correspondent au caractère qui lui est propre.

La diversité d'opinion des architectes sur la hauteur

que l'on doit donner à la base d'une colonne, vient encore de ce que les uns comprennent dans la base, la ceinture du fût de la colonne, tandis que les autres regardent cette ceinture comme entièrement indépendante de la base et comme faisant partie du fût de la colonne.

En se rappelant, comme je l'ai dit, que la ceinture n'était autre chose que le cercle de fer dont on garnissait les deux extrémités du tronc d'arbre que représente la colonne, afin d'empêcher qu'il ne se fendît. Ce cercle de fer était inséparable de ce tronc d'arbre, il n'y a donc point de doute que le membre de moulure qui le représente ne doive faire partie du fût de la colonne.

M. de Chambray, auteur d'un parallèle des architectes anciens et modernes, blâme vivement ces derniers d'avoir donné une base à la colonne de l'ordre dorique, parce que, dit-il, *Hercule ne portait pas de souliers*. Cette seule considération suffit pour lui faire regarder cette addition comme un crime de lèze-architecture.

Je sais que les anciens comparaient cet ordre à ce demi-dieu, à cause de la solidité et de la force supérieure que paraissent lui donner ses proportions ; mais je ne crois point que ce soit une raison suffisante pour

m'engager à priver cette colonne d'un ornement qui ajoute beaucoup à sa noblesse et à sa beauté.

Bien que l'ordre dorique soit comparé à Hercule, l'ordre ionique à une matrone et l'ordre corinthien à une jeune beauté, ce sont là des fictions charmantes sans doute, mais qui doivent leur naissance aux beautés de l'art lui-même, et qui, par conséquent, lui sont entièrement subordonnées. Au reste, la base que l'on a donnée à la colonne dorique a tellement ajouté à sa beauté, et nos yeux y sont si accoutumés, que l'absence de cette base nous paraîtrait désormais une anomalie. L'ordonnance qui me paraît convenable à la base de cet ordre est d'un module également à tous les ordres quelconques. Les bases des colonnes doivent avoir un module de hauteur (voir le dessin de chacune pour les proportions des membres de moulure qui les composent chacune en particulier).

Quant à l'ordre ionique, la base que *Vitruve* lui a assignée est informe, et blesse les vrais principes de la nature, par la règle qui veut que toujours le plus matériel soit au-dessous du plus léger. Ainsi il n'est pas étonnant qu'on ait été forcé de la proscrire pour la remplacer par la base attique comme l'ont fait les architectes anciens et modernes. Le mérite essentiel de l'ordre ionique consiste en une beauté sévère dont le

charme n'est altéré par aucune imperfection. Ce n'est plus ce caractère mâle qui distingue l'ordre dorique, ce n'est pas encore cette richesse et cette élégance dont s'énorgueillit l'ordre corinthien ; c'est une de ces beautés ordinaires dont les traits, également exempts de grossièreté et privés de noblesse, plaisent par leur régularité.

C'est surtout dans l'ordre corinthien que toutes les parties doivent s'harmonier entre elles afin que rien ne manque à la vive impression que doivent faire la noblesse de son caractère et la richesse de ses ornements. Je n'ai pas le moindre changement à apporter dans la nature générale de sa composition. Si Vitruve a manqué de justesse de combinaison dans la composition de la base ionique, il s'en faut qu'il existe les mêmes erreurs à l'égard de la base de l'ordre corinthien, qui réunit dans sa composition toute l'élégance et la solidité qui lui sont nécessaires.

Quelque belle que soit la base attique, c'est à tort qu'on l'a substituée à la base de l'ordre corinthien qui l'emporte de beaucoup sur elle en délicatesse et en élégance.

DES CHAPITEAUX.

Cette partie de la colonne est la plus remarquable et la plus généralement connue; ceux même qui n'ont aucune connaissance en architecture savent très-bien reconnaître les chapiteaux qui, pour eux, sont les points caractéristiques qui distinguent les différents ordres. Il est, je crois, inutile de m'étendre sur ce sujet; je ne m'arrêterai sur ce point que pour faire quelques observations relatives aux lois de propriété et de convenance auxquelles on doit soumettre cette partie de la colonne.

J'ai copié les chapiteaux des différents ordres d'après *Vitruve*. Dans l'ordre toscan on doit tenir les moulures du chapiteau unies quoique la colonne trajanne offre un exemple du contraire; car, comme je l'ai déjà fait observer, cette colonne ne peut être regardée comme modèle, si ce n'est pour des ouvrages de même nature. Dans toute autre occasion ce serait une impropriété d'orner de sculpture cet ordre dont les colonnes ne sont jamais cannelées, et dont le principal caractère est la simplicité.

Le chapiteau de l'ordre dorique est quelquefois orné de sculptures, alors le fût de la colonne doit aussi être

orné de cannelures : cette règle semble dictée par le bon sens et la raison. Je sais que l'antiquité nous offre quelques exemples de chapiteaux sculptés sur des colonnes unies. Cependant, il me paraît plus convenable de suivre, à ce sujet, la même règle que pour les cannelures, puisque ce surcroît d'ornements ne lui est pas nécessaire. C'est un embellissement que l'on doit ajouter au chapiteau lorsque les autres parties de l'ordre sont enrichies d'ornements, afin d'établir un rapport parfait d'élégance et de luxe entre toutes les parties de cet ordre. On peut encore ajouter à la richesse du chapiteau dorique, en garnissant la gorge de roses en relief.

Scamozi a remplacé le chapiteau antique de l'ordre ionique par un nouveau chapiteau de sa composition, prétendant que ce chapiteau antique faisait un très-mauvais effet sur les colonnes qui se trouvent aux angles des édifices et qui doivent être vues de front des deux côtés de l'angle, ce qui forçait à modifier ce chapiteau. Pour obvier à cet inconvénient Scamozi imagina de substituer à une écorce qui semble se racornir et se rouler de sécheresse, quatre volutes qui s'échappent d'un bassin auquel il donne, comme dans le chapiteau antique, très-peu de profondeur, de sorte qu'il est difficile de concevoir comment ces volutes peuvent se

maintenir sur le bord du bassin, car elles sont beaucoup plus grosses que la partie qui plonge dans le vase et semblent devoir l'entraîner par leur poids. Il faut remarquer aussi que le tailloir repose précisément sur ces quatre volutes, de sorte que ces ornements qui représentent un objet extrêmement faible et délicat, ont à supporter non seulement le poids du tailloir, mais encore le poids de l'entablement. Le chapiteau antique est encore analogue à cette origine, quelques changements qu'on lui ait fait éprouver, en cherchant à faire disparaître sous des formes élégantes, les formes grossières que la nature lui donne. Lorsque les volutes étaient formées par l'enroulement de l'écorce placée sur le bord du bassin, on sculptait presque toujours l'ove de ce chapiteau, soit que la colonne fût cannelée, ou qu'elle fût unie. Au reste, cette coutume étant passée en règle, par la pratique, je n'en dirai rien autre chose, si ce n'est qu'il faut éviter de couper l'astragale en forme de collier lorsque la colonne n'est point cannelée, dans le cas contraire il ne faut point émettre cet ornement.

Je pourrais répéter, au sujet du chapiteau de l'ordre composite, les mêmes observations que je viens de faire sur le chapiteau moderne de la colonne ionique. En effet, ce chapiteau n'est autre que le chapiteau

ionique qu'on a superposé sur le chapiteau corinthien dont on avait d'abord retranché la partie supérieure. Néanmoins, je dois aussi considérer ce chapiteau sous le rapport de son ensemble, quelle que soit la diversité de formes des parties qui le composent.

Quelques auteurs pensent que différentes espèces de feuilles doivent être affectées à ces chapiteaux, afin d'établir entre eux, sous ce rapport, une distinction sensible. *Vitruve* nomme la feuille d'acanthe, comme étant l'attribut inséparable du chapiteau corinthien. D'autres architectes ont donné la feuille de chêne au chapiteau composite. Mais bien avant que l'ordre composite ne fût inventé, les Grecs faisaient usage de différentes espèces de feuilles pour orner le chapiteau corinthien. Cependant l'espèce originale qui est la feuille d'acanthe est aussi la plus élégante : et si quelquefois on l'a remplacée par des feuilles d'olivier, de laurier, de chêne ou de palmier, emblèmes de paix, de gloire, etc., c'était par des motifs de religion qui ne sont, aujourd'hui, d'aucune valeur.

Quelques architectes grecs n'ont pas craint d'orner le chapiteau corinthien de feuilles de fantaisie. Il est inutile d'ajouter que c'est une licence qu'on doit soigneusement éviter. En général, il faut respecter dans toutes ses parties cette admirable composition, à la-

quelle on ne pourrait apporter d'innovation sans lui faire perdre une partie de sa noblesse et de son élégance.

La hauteur qu'il m'a paru convenable de donner aux chapiteaux est de : un module pour l'ordre toscan ainsi que pour l'ordre dorique, 2 modules 1/4 pour le nouvel ordre, 3/4 de module pour l'ordre ionique, et 2 modules 1/4 pour l'ordre composite ainsi que pour l'ordre corinthien.

DE L'ENTABLEMENT.

La frise est, pour ainsi dire, le membre monumental de l'entablement, elle est destinée à recevoir les inscriptions, la représentation des grandes actions des héros, ou les emblèmes du culte rendu à la divinité, à laquelle un temple ou un arc de triomphe est consacré. Le caractère de la frise doit toujours s'harmoniser en élégance et richesse avec toutes les parties qui composent l'ordre. Ainsi, lorsque le dé du piédestal est orné de panneaux et les colonnes de cannelures, la frise doit aussi être enrichie d'ornements. Cette règle une fois posée, il est facile d'en déduire que dans l'ordre toscan la frise doit toujours être unie, puisque

les colonnes ne sont jamais cannelées. On peut cependant y mettre une inscription s'il est nécessaire.

La corniche de cet ordre répond parfaitement à ses autres parties et au caractère de solidité qui le distingue. L'architrave en est composé d'une seule face et couronné d'un listeau.

L'entablement dorique est le point sur lequel l'opinion de *Vitruve* a été le plus universellement adoptée par les auteurs modernes. *Palladio* et plusieurs autres donnent deux faces à l'architrave; loin d'approuver leur opinion, je ne lui en donne qu'une seule. Il est vrai que l'architrave de l'ordre toscan n'a qu'une seule face, mais elle prend un caractère assez distinct dans l'ensemble de l'ordre. Pour ne pas craindre la confusion dans le cas où il deviendrait indispensable de supprimer les gouttes qui doivent être sous les triglyphes de la frise, on y substituerait un talon sous le listeau, ainsi qu'aux archivoltes qui, dans l'ordre, doivent avoir la même forme que l'architrave.

La frise de l'entablement dorique doit toujours être ornée de triglyphes, que la colonne soit cannelée ou non. Ces membres ne sont plus considérés comme des ornements, mais bien comme un des caractères distinctifs de l'ordre dorique, ces triglyphes doivent rarement être omis. Cependant lorsqu'un architecte veut

construire un édifice simple sans avoir recours à l'ordre toscan, il le fait quelquefois uniquement pour apporter de la variété dans ses ouvrages.

Je ne parlerai point ici des obstacles que présente aux architectes la loi de proportions, qui veut que les métopes ou intervalles entre les triglyphes sur la frise, soient exactement carrées. Si les colonnes sont unies, les métopes doivent rester vides; si elles sont cannelées, les métopes doivent être ornées de sculpture en relief. Dans les temples, les anciens remplissaient ces métopes, alternativement, de la représentation en bas-relief de crânes de bœufs et de têtes de béliers, ceintes de bandelettes, et semblables à celles des victimes qu'on offrait en sacrifice, ou bien des têtes de leurs dieux et des emblèmes de leur culte. Dans les monuments élevés à la gloire des grands hommes, ils les remplissaient de trophées et d'emblèmes guerriers; ils les ornaient d'urnes, de fleurs, de larmes dans les monuments funèbres, enfin ils avaient toujours soin que ces ornements se rapportassent à la destination de l'édifice. Ainsi donc *Palladio* a fait preuve de peu de sagacité, en ornant de crânes de bœufs les métopes de cette frise de l'ordre dorique à un hôtel qu'il bâtit pour un comte, à Vicence. Il garnit aussi de ces crânes de bœufs plusieurs bassins, ainsi que dans le cloître d'un

monastère à Venise où il ne craignit pas même d'en orner une frise dorique sans triglyphes.

Quoique cette erreur soit d'un grand maître, je n'hésiterai pas à la blâmer comme une faute grave qui détruit l'harmonie qui doit régner entre les ornements et la destination d'un édifice.

Les mutules qui sont placées sous le larmier de la corniche, et qui doivent avoir la même largeur que les triglyphes au-dessus desquelles elles se trouvent, étant composées chacune de six rangs, donnent trop de saillie à la corniche. Dans ce cas, l'architecte fera bien de diminuer cette saillie, soit en lui donnant moins de profondeur, en réduisant à trois le nombre des rangs de mutules, comme l'ont fait Palladio, Scamozi et plusieurs autres, soit en retranchant entièrement les mutules; dans ce dernier cas, qui n'est pas sans exemple chez les anciens, on peut disposer la corniche de manière à préserver les triglyphes, et en proportionner la saillie à sa hauteur.

Dans l'entablement de l'ordre ionique, l'architrave se compose de trois faces qu'aucune moulure ne sépare. La face supérieure est surmontée d'un talon et d'un listeau. Quelquefois la frise de cet ordre est bombée. *Vitruve* appuie cette pratique de toutes ses forces; mais *Palladio, Barrazio*, ainsi que la plupart des archi-

tectes modernes, la blâment vivement. Je ne sais, en vérité, comment *Vitruve* a pu la croire admissible. En effet, cette frise ainsi renflée prend un caractère de massivité qui contraste d'une manière choquante avec la délicatesse de cet ordre. Lorsque cette frise doit être ornée, il faut qu'elle le soit avec la plus grande délicatesse. La corniche doit être ornée de denticules, car les modillons ont un aspect trop lourd pour cet ordre.

Dans l'entablement de l'ordre corinthien qui tient le premier rang pour la hauteur, la richesse et l'élégance, l'architrave a trois faces aussi; les deux faces inférieures sont séparées par un astragale, la face du milieu est séparée par un talon de la face supérieure, celle-ci est couronnée par un astragale, un talon et un listeau.

Lorsque la frise est enrichie de reliefs, ils doivent être aussi élégants et aussi riches que possible; le caractère principal de la corniche est d'avoir des denticules et des modillons : en conséquence, on doit toujours tenir les faces et listeaux de l'architrave unis, et sculpter seulement les astragales, talons, oves, etc., suivant la manière qui convient à chacune des moulures; il faut observer la même méthode dans les corniches et les bases des piédestaux qui pourront être ainsi enrichies.

Palladio et *Barrazio* n'ont rien négligé pour embellir et enrichir cet ordre.

Dans l'entablement de l'ordre composite, l'architrave doit avoir deux faces; on le trouve ainsi composé dans plusieurs ouvrages anciens, et dans la plupart des auteurs modernes, notamment *Palladio* et *Barrazio* qui l'ont adopté sans changement. Ces auteurs avaient reconnu que cet ordre est plus lourd que les ordres ionique et corinthien, et lui donnaient, en conséquence, un entablement plus massif et qui s'alliait mieux à son caractère. Cet ordre étant un des plus riches, il est indispensable aussi que l'architrave en soit empreint de même ; pour parvenir à lui donner ce caractère, je sépare les deux faces par un talon et je les couronne d'un astragale, d'une ove et d'un listeau. Si la frise est ornée de sculpture, l'ordre demande que les ornements en soient grands. Le goût de l'architecte ne peut errer, s'il se soumet aux règles de la propriété, en évitant de rendre cette frise trop délicate; car, d'après mes proportions, la colonne de l'ordre composite est d'un module plus courte que celle de l'ordre corinthien. En conséquence, la frise doit aussi contribuer à conserver à cet ordre l'apparence de force que ses proportions donnent.

Comme je l'ai déjà observé, chaque ordre est composé de trois parties principales, qui sont le piédestal, la colonne et l'entablement.

En considérant les dimensions à donner à chacune des parties principales de chaque ordre, il m'a paru convenable, d'après les proportions que j'ai adoptées dans ma pratique, qu'elles soient réglées ainsi qu'il suit.

Ordre toscan.

Je donne de hauteur au piédestal de l'ordre toscan, y compris sa base et sa corniche, quatre modules et demi (le module étant d'un demi-diamètre de la colonne); à la colonne quatorze modules, compris sa base et son chapiteau, et à l'entablement trois modules et demi, compris l'architrave, la frise et la corniche.

Ordre dorique.

Je donne de hauteur au piédestal de l'ordre dorique cinq modules, à la colonne quinze modules, et à l'entablement quatre modules.

Nouvel ordre.

Je donne de hauteur au piédestal du nouvel ordre

cinq modules et demi, à la colonne seize modules, et à l'entablement cinq modules.

Ordre ionique.

Je donne de hauteur au piédestal de l'ordre ionique six modules, à la colonne dix-sept modules, et à l'entablement cinq modules et demi.

Ordre composite.

Je donne de hauteur au piédestal de l'ordre composite six modules et demi, à la colonne dix-huit modules, et à l'entablement cinq modules et demi.

Ordre corinthien.

Je donne de hauteur au piédestal de l'ordre corinthien sept modules, à la colonne dix-neuf modules, et à l'entablement cinq modules et demi.

On n'oubliera pas d'observer qu'à chacune de ces parties, dans la hauteur donnée, il est compris dans les piédestaux, les bases et corniches, dans la hauteur des colonnes, il est compris les bases et chapiteaux, et dans la hauteur des entablements, il est compris l'architrave, la frise et la corniche. — Voir le dessin de chaque ordre pour y prendre exactement les propor-

tions à donner à chacun des membres de moulures, après l'échelle de proportion.

Il me reste à dire quelques mots sur le plafond de l'architrave et sur celui du larmier dans les corniches. Le plafond de l'architrave est souvent ouvragé; cela est très-convenable quand les colonnes sont cannelées; mais lorsqu'elles ne le sont pas, il est préférable de le laisser uni.

Dans les corniches qui sont ornées de modillons, le plafond du larmier est divisé en panneaux : ces panneaux doivent être taillés en creux et garnis de moulures dans le style de l'ordre dont ils font partie. Si les colonnes sont cannelées, les panneaux doivent être remplis de roses ou d'autres reliefs; il faut, autant que possible, que ces ornements soient composés de feuilles analogues à celles du chapiteau de la colonne de l'ordre que l'on exécute.

Après avoir examiné scrupuleusement tout ce qui pouvait nous conduire à régler d'une manière fixe les diverses parties de chaque ordre; il me semble naturel de passer à l'examen de l'ornement des modillons. Je pense qu'il importe extrêmement de les placer tous à égale distance les uns des autres, de manière qu'il y en ait trois qui portent perpendiculairement sur chaque colonne; mais on ne peut pas toujours réussir à

les disposer ainsi, et l'on est forcé quelquefois de les placer deux à deux et à des intervalles différents. On trouve dans l'antiquité quelques exemples de modillons disposés d'une manière irrégulière. Je suis loin, du reste, de les citer comme des exemples à suivre ; on a vu déjà que tout en admirant les beautés d'un grand maître, j'ai toujours dit qu'on devait éviter ses erreurs. *Palladio* a adopté aveuglément cette règle, et prétend qu'on doit s'y soumettre : mais il n'appuie ce qu'il avance d'aucun raisonnement positif. En conséquence, je suis d'avis qu'il n'existe qu'une règle pour les modillons, celle qui veut qu'ils soient disposés d'une manière régulière, deux à deux ou trois à trois, et placés à égale distance les uns des autres ; quoique ce ne soit qu'un ornement, il faut, autant que possible, faire en sorte que l'ensemble soit harmonieux, en tenant les intervalles qui se trouvent entre ces modillons plus ou moins grands, suivant l'exigence du dessin et de la situation.

Ceci m'oblige aussi à parler sur l'origine des modillons, et sur la disposition qu'on doit leur donner dans la corniche d'un fronton.

Les modillons représentent dans les corniches, l'extrémité des solives du bâtiment. Ils ne doivent naturellement pas suivre la pente du toit dont le fronton

représente le dessin. On ne peut donc dans la pente d'un toit, puisqu'il n'y existe point de solives et où il n'y a que des pannes pour soutenir les chevrons du comble, et qui se trouvent souvent placées à de grandes distances et mêmes irrégulières, représenter des bouts de solives puisqu'il n'y en a jamais. Un grand nombre d'architectes forts des exemples qu'en a laissés l'antiquité, veulent soutenir le contraire. Je répète de nouveau que cette raison ne suffit point pour nous autoriser à une semblable impropriété. Ce ne peut être qu'une erreur qu'un grand maître a laissé échapper par inattention, et que dans la suite il n'a pas voulu avouer; cherchant à légaliser son erreur, il la proposa pour règle à ses disciples, qui l'adoptèrent et la transmirent à leurs successeurs, espérant qu'elle serait bientôt universellement adoptée.

Quelques architectes modernes se sont débarrassés du joug de ce vieux préjugé et ont placé les modillons comme ils doivent l'être naturellement. On ne peut douter qu'il ne vaille mieux s'écarter de la pratique des anciens, que d'imiter leurs fautes. Au reste, ceci dépend du goût de l'architecte.

DE LA MANIÈRE

DE

CANNELER LES COLONNES.

Il y a trois manières de canneler les colonnes ; la première est de ne commencer la cannelure qu'au tiers de la hauteur de la colonne, mais cette méthode est de mauvais goût et rarement mise en pratique. La seconde est de prolonger la cannelure dans toute la longueur de la colonne ; enfin la troisième est de canneler la colonne dans toute sa longueur et de remplir la cannelure d'un bâton à qui l'on donne quelquefois la figure d'un câble à partir du bas de la colonne jusqu'au tiers de sa hauteur : c'est de là qu'on lui a donné le nom de cannelure câblée.

Les cannelures que les Grecs donnaient aux colonnes étaient fort larges ; ils avaient voulu, par ces cannelures, représenter les plis d'une robe et, par conséquent, ils les tenaient irrégulières. Mais peu à peu ils reconnurent que cet ornement était dépourvu de grâce et donnait un aspect informe aux colonnes, et ils s'attachèrent à lui donner plus d'exactitude et de régularité. Ce sont les Romains qui ont perfectionné ce genre d'ornement

en fixant aux cannelures une proportion convenable à celle de la colonne, et en les faisant plus étroites et plus nombreuses. On ne peut douter que les cannelures ne fassent paraître les colonnes plus riches et plus élégantes.

La colonne de l'ordre dorique doit avoir 20 cannelures de la profondeur d'un quart de cercle : les côtes qui les séparent doivent être à vive arête, formées par l'extrémité des arcs des deux cannelures. Si ces cannelures sont séparées par une côte plate, elle doit être large d'un tiers de la cannelure. Cet ornement ainsi disposé n'ôte rien à l'ordre dorique de sa force et de sa solidité.

On donne ordinairement aux colonnes des ordres ionique et corinthien 24 cannelures creuses d'un demi-cercle et séparées entre elles par une côte plate et large du quart de la cannelure. Afin de conserver, sous ce rapport, à l'ordre corinthien, sa supériorité sur les autres ordres, on peut donner à sa colonne une cannelure câblée jusqu'au tiers de sa hauteur ; cette cannelure est en effet la plus riche et la plus élégante.

Quant aux colonnes de l'ordre composite, on les ornera de mêmes cannelures que celles des ordres précédents. L'architecte pourra se reposer sur son goût du soin de décider des cas où il faudra câbler les cannelures.

L'ordre toscan ne souffre point d'ornements, et par conséquent sa colonne ne doit jamais être cannelée. Ce serait une absurdité de vouloir enrichir un ordre dont la force et la simplicité constituent le principal mérite.

Il faut observer avec soin les lois de la propriété dans l'emploi de cet embellissement que l'on ne met en usage que lorsqu'un surcroît d'ornements est jugé nécessaire. Les cannelures n'ajoutent rien à la beauté des ordres aux yeux des hommes versés dans l'art de l'architecture. Elles donnent seulement aux colonnes un air de richesse et de splendeur qui ne saurait convenir à tous les genres d'édifices.

Il faut ordonner les colonnes et les entablements placés à l'extérieur d'un édifice avec toute la simplicité dont est susceptible l'ordre qu'on a choisi. Les colonnes cannelées se noircissent avec beaucoup plus de rapidité que les colonnes unies. Il en est de même de tous les édifices ornés de sculptures à l'extérieur. Les moulures et les ornements présentent des angles, des saillies, des cavités où les molécules de vapeur, dont l'air est chargé, peuvent s'attacher avec beaucoup plus de facilité que sur une surface unie, et par conséquent se couvrent plutôt de la teinte rembrunie qu'elles donnent aux monuments. Pour éviter cet inconvénient il faut laisser

tous les ornements superflus et n'en faire usage que pour l'intérieur des édifices. Cependant on peut enrichir d'ornements à l'extérieur les temples, les palais, les arcs de triomphe, les fontaines et autres édifices publics, qui exigent de la splendeur, en évitant surtout d'y placer des ornements frêles. Mais dans tous les autres genres d'édifices, il faut éviter le surcroît d'ornement à l'extérieur. La simplicité est préférable aux ornements les mieux combinés, par la raison que tous les ouvrages en sculpture ne peuvent résister longtemps aux injures du temps et deviennent par conséquent promptement défectueux.

On s'occupe ordinairement fort peu de fixer les cas où l'on doit orner le dé d'un piédestal. Les anciens ont gardé un silence absolu sur ce sujet, et c'en fut assez pour que les modernes le jugeassent peu digne d'attention. Cependant il est rare qu'une personne de goût et de tact ne soit blessée à l'aspect d'une colonne unie posée sur un piédestal dont le dé est en panneaux. Il est inutile, je crois, de répéter ici que le surcroît des ornements doit être égal dans toutes les parties de l'ordre : ainsi donc, si les colonnes sont cannelées, le dé du piédestal doit être taillé en panneaux : si elles sont unies, le dé du piédestal doit l'être aussi. Lorsque le dé du piédestal est taillé en panneaux, il doit être en

creux pour les ordres ionique et corinthien, et les moulures de sa base et de sa corniche doivent être enrichies de sculptures analogues à celles de tous les autres membres de moulures sculptées.

Dans l'ordre dorique, où les cannelures sont moins riches et moins délicates que dans les ordres ionique et corinthien, le dé du piédestal doit être orné d'un panneau uni en relief. Les panneaux en creux rendent plus délicats les piédestaux des ordres supérieurs, de même les panneaux en relief contribuent à augmenter l'air de force et de solidité qui fait le caractère de l'ordre dorique.

DES PILASTRES.

Les pilastres, que l'on substitue souvent aux colonnes, sont quelquefois entremêlés avec elles et doivent, par conséquent, être placés sur la même ligne, et avoir les mêmes proportions et les mêmes ornements. Entreprendre l'examen détaillé des pilastres, ce serait répéter textuellement tout ce que j'ai dit sur les colonnes; je

me bornerai donc à faire quelques observations qui me paraissent nécessaires.

Les pilastres ne tirent point comme les colonnes leur origine d'arbres employés dans leur forme naturelle, mais de poteaux carrés destinés à supporter la couverture des bâtiments ou à en soutenir les murs. En conséquence, leur fût doit conserver la forme quadrangulaire de ces poteaux, et ils doivent comme eux être de la même grosseur dans toute leur étendue. Telle est la règle générale. Cependant il est des considérations puissantes auxquelles cette règle doit céder : on peut, sans blesser les lois de l'art, tenir les poteaux, moins gros en haut qu'en bas. Quoique l'on trouve fort peu de pilastres isolés dans les monuments antiques, ils peuvent cependant faire un très-bon effet placés aux angles d'un porche sur la même ligne que les colonnes : alors on peut leur faire subir en haut le même rétrécissement qu'aux colonnes.

On doit toujours disposer les pilastres de manière qu'ils aient trois faces hors du mur, à moins que ce ne soit aux deux extrémités d'un porche. La saillie qu'il faut donner aux pilastres qui font avant-corps hors du mur doit être réglée par la nature du bâtiment. En général on leur donne une saillie qui varie d'un sixième à un huitième de leur largeur.

Mais s'il existe des archivoltes, des impostes, ou autres objets qui aient beaucoup de saillie, on doit alors régler celle des pilastres proportionnellement à la leur.

Lorsque l'ordonnance de l'édifice exige que les pilastres soient cannelés, il faut avoir soin que les cannelures se trouvent en nombre impair sur chaque face des pilastres. On donne ordinairement cinq cannelures à chaque face des pilastres de l'ordre dorique et sept aux pilastres des ordres ionique et corinthien. Ces nombres correspondent exactement aux nombres des cannelures qui s'offrent à la vue dans les colonnes de ces différents ordres. De sorte que les pilastres ainsi cannelés ont une parfaite ressemblance avec les colonnes qu'ils accompagnent.

DES PETITS ORDRES
COMPOSÉS.

Outre les grands ordres d'architecture, les anciens en employaient d'autres appelés *bas ordres*, lorsque le trop peu d'élévation d'un bâtiment ne leur permettait

pas de faire usage des grands. Le premier de ces ordres, qui est l'ordre attique, consiste seulement en pilastres.

Dans le second, l'ordre cariatide, les colonnes sont remplacées par des statues de femmes supportant l'entablement qui repose sur leurs têtes. On a donné à cet ordre le nom de cariatide, parce que ces statues représentaient originairement des esclaves cariennes. Mais dans la suite on a attribué le nom de cariatide à toutes les statues de femmes destinées au même usage. Voici, selon Vitruve, l'origine de cet ordre : Carya, ville du Péloponèse, avait pris part à la guerre contre les Perses. Lorsque les Grecs furent délivrés de leurs ennemis, ils tournèrent leurs armes contre les Caryans, détruisirent leur ville, et réduisirent leurs femmes en esclavage. Les architectes voulurent perpétuer l'ignominie de ce peuple, en faisant supporter leurs édifices par des statues représentant leurs femmes dans leur costume national. Mais il s'élève deux objections : aucun historien ne parle de cette guerre, elles étaient en usage long-temps avant le temps assigné par Vitruve. M. Gwilt semble avoir retrouvé d'une manière plus admissible l'origine de cet ordre ; il pense que cet ordre a tiré son nom de cariatide, de ce qu'il fut employé dans le temple de Diane, qui apprit aux Lacédémoniens l'histoire de *Carya*, qui fut changée en noyer par Bacchus, qui changea aussi

ses sœurs en pierre. Le troisième de ces bas ordres est l'ordre persan. Dans cet ordre, les colonnes sont remplacées par des statues de captifs persans : il semble qu'elles sont beaucoup moins hautes que les cariatides. En effet, la taille svelte et élancée des femmes les fait paraître plus légères que les hommes, dont les formes carrées et musculaires ont quelque chose de lourd. Aussi cet ordre persan est considéré comme le plus massif des trois bas ordres. Les Grecs lui donnaient souvent l'entablement dorique avec des triglyphes et des métopes ou quelquefois avec la frise unie seulement.

Ces petits ordres doivent toujours être placés au-dessus d'un grand ordre et former le dernier étage de l'édifice ; de là vient le nom d'étages attiques qu'on a donné aux bas étages que l'on construit ordinairement au haut des maisons. Leur entablement est irrégulier. Il se compose tantôt d'une corniche seulement, tantôt d'un architrave et d'une corniche sans frise.

Les pilastres de l'ordre attique ne devraient jamais être cannelés; mais lorsque les colonnes au-dessous desquelles ils sont placés sont cannelées, il faudrait alors les orner de panneaux taillés suivant les règles données pour les piédestaux des colonnes.

On fait surtout usage des ordres cariatides et persans

à l'intérieur des édifices, tel qu'églises, théâtres, etc.; mais alors on doit se servir de figures symboliques qui soient en harmonie avec la destination de l'édifice. Par exemple, lorsque, dans une église ou dans un temple consacré au culte divin, on a dessein d'établir une galerie au dessus d'un grand ordre, au lieu de colonnes, il est préférable d'employer l'ordre persan ; ces statues, destinées à supporter la voûte, respirent un air de gravité et d'onction qui répond parfaitement à la sainteté du lieu. Leur attitude dénote en eux les emblèmes d'une fervente piété et d'une dévotion sans bornes. En effet, l'une a les mains jointes et les yeux levés vers le Ciel, tandis que l'autre a les mains croisées sur la poitrine, portant ses regards du côté de l'autel. Cet ordre peut convenir en plusieurs circonstances. C'est au goût de l'architecte à distinguer les occasions où il pourra l'employer sans blesser les lois de la propriété. Ainsi cet ordre se trouvera très-bien placé aussi dans une salle de conseil, une cour de justice et dans tous les édifices consacrés à un usage grave et solennel. Il ne faut pas oublier qu'il ne doit être placé, de même que le cariatide, que dans l'intérieur des édifices : car il serait tout-à-fait inconvenable de les placer l'un et l'autre à l'extérieur. Ce n'est pas qu'ils ne fassent un très-bel effet et ne réussissent parfaitement à la place

de l'attique, au-dessus d'un grand ordre. Mais ce serait une impropriété de placer à l'extérieur d'un monument des statues qui, comme je l'ai fait observer, ne tarderaient pas à se détériorer et à devenir défectueuses.

Lorsque l'ordre attique ne sera plus assez riche pour correspondre au style et aux ornements de l'édifice, l'architecte pourra y ajouter quelqu'embellissement choisi avec discernement, afin de l'élever au même degré de richesse et d'élégance que toutes les autres parties de l'édifice.

DES ENTRE-COLONNES.

Quoique les Grecs ne connussent que trois ordres d'architecture, ils avaient, cependant, cinq espèces d'entre-colonnes qui étaient réglées par des lois plus positives et plus strictes qu'aucune autre partie de l'architecture.

Ces entre-colonnes sont :

Le picnostyle, qui est un intervalle d'un diamètre et demi de colonne.

Le systyle, qui est de deux diamètres.

L'eustyle, qui est de deux diamètres et un quart.

Le diastyle, qui est de trois diamètres.

L'arcostyle, qui est de quatre diamètres.

Ceci semblerait d'abord nous porter à croire que chacun des cinq ordres a un entre-colonnes qui, par sa largeur et ses proportions, ne convient qu'à lui seul. Mais nous avons aussi à considérer les diverses positions dans lesquelles peuvent se trouver les colonnes d'un édifice, soit qu'elles aient à supporter un entablement qui porte à plat sur elles, ou des arches dont les extrémités reposent sur leur sommet, soit qu'elles tiennent à un mur, ou qu'elles en soient détachées et à quelque distance. Enfin, nous avons à considérer la nature des matériaux qui doivent servir à la construction de l'édifice.

Si l'on met trop peu de distance entre les colonnes d'un portique, d'un porche ou d'une colonnade, l'édifice n'aura point de grâce, et sera d'autant plus dispendieux que le nombre des colonnes sera plus grand. Si au contraire on laisse entre les colonnes un trop grand intervalle, l'édifice manquera de solidité par la raison que l'architrave aurait une trop grande portée d'une colonne à l'autre, et ne pourrait supporter un grand poids. Il est donc nécessaire, afin d'éviter l'un et l'autre de ces inconvénients, de trouver une propor-

tion moyenne à donner à la distance qui doit séparer les colonnes.

Le premier entre-colonnes que l'on donna à l'ordre dorique fut probablement le diastyle; c'est en effet celui qui lui convient le mieux. Au reste, ce mot diastyle, d'origine grecque, signifie simplement entre-colonnes.

Des cinq entre-colonnes, l'eustyle est à juste titre le plus estimé, le plus fréquemment employé, et en général, le plus avantageux pour les ordres supérieurs : en effet, il réunit dans sa combinaison la solidité aux proportions les plus gracieuses et les plus justes.

Palladio a attribué à chaque ordre son entre-colonnes particulier, en commençant par l'ordre toscan, auquel il a donné l'entre-colonnes arcostyle, et suivant ainsi successivement la graduation des ordres jusqu'au composite, auquel il voulait qu'on appliquât le picnostyle. Cette manière de régler les intervalles des colonnes me paraît l'effet d'une attention superstitieuse et d'une déférence aveugle au rang et à la primauté des ordres. Si dans cet arrangement il avait cherché à s'aider de la puissance de son raisonnement, il aurait reconnu facilement que le chapiteau de la colonne ionique, par sa forme étroite, semble plutôt propice aux proportions étroites d'un entre-colonnes picnostyle que

le chapiteau plus large et plus massif de l'ordre composite. Au reste, je trouve que Palladio traitait cette matière d'une manière très-superficielle. Par exemple, en parlant de l'ordre corinthien dans le dessin d'une colonnade, il dit que les entre-colonnes doivent être de deux diamètres de largeur, comme dans le porche de Sainte-Marie-de-la-Rotonde à Rome, et, d'après les dessins que lui-même nous en a donnés, les colonnes de ce porche sont séparées par un entre-colonnes d'un diamètre et demi. On ne saurait suivre aveuglément ses règles sans s'exposer à tomber à chaque instant dans de pareilles erreurs.

L'entre-colonnes le plus fréquemment employé par les Romains pour les ordres ionique, composite et corinthien, et plus particulièrement pour ces deux derniers, était le picnostyle. Cet entre-colonnes est, en effet, admissible dans certains cas.

Mais il convient, je crois, de traiter ce sujet avec plus d'ordre et de régularité.

L'entre-colonnes arcostyle ne peut s'employer dans un portique de l'ordre toscan : car il serait difficile de faire un architrave d'une seule pierre qui fût assez long pour atteindre du centre d'une colonne au centre de l'autre, et qui conservât encore assez de solidité pour soutenir le reste de l'entablement. Je pense que le

diastyle est préférable pour cet ordre, parce que non-seulement il permet de diminuer la longueur des pierres de l'architrave, ce qui augmente beaucoup leur force, mais encore il permet d'augmenter le nombre des soutiens de l'édifice. En effet, le même édifice qui avec l'entre-colonnes arcostyle serait soutenu par dix colonnes, le serait par douze avec le diastyle. Au reste, cet entre-colonnes est suffisamment large, ayant en largeur la moitié de sa hauteur, en sorte qu'il offrirait toute la solidité convenable.

Dans les porches où, en général, les colonnes doivent supporter un fronton au milieu duquel il doit exister une porte, l'entre-colonnes du milieu doit être nécessairement plus large que les autres. On donne à cet entre-colonnes du milieu le diasytle, tandis que les colonnes latérales devront être séparées par le systyle. Cette ordonnance bien observée formera un porche de l'ordre toscan bien régulier, solide, et que l'on pourra exécuter avec toute sécurité.

Dans les portiques formés d'arches qui reposent sur les colonnes par leurs extrémités, l'ouverture devenue plus élevée doit aussi s'étendre en largeur. D'ailleurs, l'archivolte étant formée de plusieurs pierres qui se soutiennent mutuellement par la pression qu'occasionne leur tendance commune à un même centre et

dont les deux extrémités reposent sur les colonnes, forme un ouvrage beaucoup plus solide qu'un architrave horizontal; c'est dans ce cas, où il est possible de mettre un grand intervalle entre les colonnes, que l'on doit employer l'arcostyle.

Il paraît que les anciens ne connaissaient point le mode de disposition des colonnes accouplées et n'ont, par conséquent, laissé aucune règle sur ce sujet; c'est une invention des modernes qui fait très-bel effet, lorsqu'elle est employée avec discernement.

Les colonnes de l'ordre toscan ne me semblent pas propres à être accouplées, si ce n'est lorsqu'elles ont des arches à supporter. Car si elles avaient à soutenir un entablement, l'architrave n'aurait pas plus de solidité sur des colonnes accouplées que sur des colonnes isolées. Un entre-colonnes de cinq diamètres est la plus juste mesure qu'on puisse donner à un ordre destiné à supporter des arches.

On peut dire, avec raison, que les Grecs se sont enchaînés en donnant des triglyphes à la frise dorique. Cet ornement, quelqu'inutile et trivial qu'il soit, n'en règle pas moins d'une manière impérieuse la mesure des entre-colonnes; et, telle est l'importance qu'on a attachée à cette moulure qu'on lui a souvent

subordonné les lois les plus sévères de l'architecture, la solidité et l'apparence.

Je veux bien convenir qu'il faut que les triglyphes soient disposés de telle manière qu'il y en ait un qui soit directement placé au-dessus du centre de chaque colonne. Mais je ne puis concevoir quelle nécessité il y a que les intervalles des triglyphes soient exactement carrés et qu'ils règlent la distance qui doit séparer les colonnes. Cette loi existe pourtant, et les anciens avaient pour elle tant de vénération, qu'ils évitaient plutôt de bâtir un édifice d'ordre dorique que de s'exposer à l'enfreindre. *Hermogen*, ancien architecte, amassa une grande quantité de marbres dans l'intention d'élever à Bacchus un temple de l'ordre dorique, mais il ne put réduire les entre-colonnes à des proportions qui lui convinssent, par l'obstacle qu'il rencontra aux métopes de la frise, et fut obligé d'abandonner son premier projet et de bâtir ce temple dans l'ordre ionique. Les divers entre-colonnes qui résultent de cette manière de procéder sont absolument disproportionnés dans leur progression. Le seul entre-colonnes dorique dont on puisse se servir avec assurance doit être réglé par trois métopes et deux triglyphes, ce qui donne à cet entre-colonnes deux diamètres trois quarts de largeur. Trois triglyphes et quatre métopes donneraient à l'entre-

colonnes quatre diamètres. Cet intervalle aurait trop de largeur même pour l'entre-colonnes du milieu : dans un porche où les colonnes latérales seraient séparées les unes des autres par une distance de deux diamètres trois quarts, il est impossible d'aller plus loin. En effet, quatre triglyphes et cinq métopes formeraient un entre-colonnes de cinq diamètres un quart, et nécessiteraient à l'architrave une portée d'une trop grande longueur.

Vitruve, ainsi que plusieurs de ses prédécesseurs et contemporains qui, comme lui, se sont entièrement soumis à ce préjugé, s'étant trouvé arrêté par cette difficulté (car je ne crois pas qu'il nous ait donné les règles qu'il a laissées pour les porches de cet ordre), donna à l'entre-colonnes du milieu quatre diamètres et un diamètre et demi à chacun des entre-colonnes latéraux. Il est encore étonnant qu'un aussi grand maître soit tombé dans une telle impropriété. Parmi les architectes modernes, quelques-uns se sont hasardés à franchir la barrière. *Palladio*, le premier, fit les métopes plus larges que hautes : son exemple fut bientôt suivi par d'autres architectes. Quant à moi, je ne vois aucun motif assez puissant pour exiger qu'on s'astreigne à faire les métopes exactement carrées : il eût été suffisant d'établir pour règle qu'il n'y aurait jamais qu'un seul triglyphe entre

ceux qui se trouvent au-dessus de chaque colonne, quelle que fût la largeur de l'entre-colonnes, avec lequel les métopes auraient alors pu varier de dimension. Il aurait été cent fois préférable de subordonner cet ornement à la solidité et à la convenance, que de faire dépendre ces points essentiels du plus ou moins de largeur d'un ornement futile et sans utilité directe. Cependant les anciens observaient scrupuleusement cette loi, et cette seule considération est pour le plus grand nombre un argument sans réplique. Mais l'admiration que nous inspirent les chefs-d'œuvre de l'antiquité ne doit pas nous conduire à en imiter les défauts. J'aime que l'artiste n'ait rien de servile, et j'estime autant *Palladio* pour la hardiesse qu'il a montrée que pour tous ses talents. Un entre-colonnes de deux diamètres un quart convient parfaitement pour une colonnade d'ordre dorique, soit que les colonnes soient disposées en galeries, ou qu'elles soient attenantes à un mur. Lorsque l'entre-colonnes du milieu doit être plus large, on peut alors le porter à trois diamètres et demi. Cet espace est convenable aussi lorsque les colonnes soutiennent des arches; on peut même lui donner l'étendue de quatre diamètres lorsqu'elles n'ont pas un très-grand poids à supporter. On peut mettre, lorsqu'elles supportent des arches, quatre

diamètres et demi et même cinq d'intervalle entre les colonnes accouplées.

Quant aux colonnes des ordres ionique et corinthien, je leur ai donné des proportions exactement semblables. En effet, le plus grand intervalle de l'ordre corinthien est compensé par la plus grande saillie de son chapiteau, qui est beaucoup plus large que celui de l'ordre ionique. Si des colonnes de l'un de ces ordres, détachées du mur, sont disposées en galeries et destinées à supporter un grand poids, tel qu'un ou plusieurs étages, la prudence exige qu'on les sépare seulement par l'entre-colonnes systyle, qui est de deux diamètres. Mais si la colonnade n'a qu'une balustrade à supporter, ou si les colonnes sont attenantes au mur, on doit préférer l'entre-colonnes eustyle, qui permet de donner plus de largeur aux fenêtres que le systyle. Lorsque l'entre-colonnes du milieu doit avoir plus de largeur que les autres, il ne faut pas qu'il dépasse trois diamètres pour les colonnades à entre-colonnes eustyles, et deux diamètres un quart pour les colonnades à entre-colonnes picnostyles.

Ces deux ordres, par leur hauteur, sont peu propres à supporter des arches, si ce n'est lorsque les colonnes en sont accouplées. Dans ce cas, un intervalle de trois diamètres et demi suffirait aussi bien qu'un intervalle de

deux diamètres pour de semblables colonnes n'ayant à soutenir qu'un architrave.

DES PORTIQUES.

Indépendamment des entre-colonnes, il existe une disposition de colonnes qui exige que les intervalles en soient réglés d'après des principes entièrement différents; je veux parler des cas où on pratique des arcades entre les colonnes et sous leurs entablements. Il faut surtout distinguer les colonnes sans piédestaux de celles qui sont élevées sur des piédestaux : cette différence constitue deux classes d'arcades ; ce point est très-important et mérite une grande attention. Les arcades dont la hauteur et la largeur doivent être proportionnelles aux colonnes de l'ordre qu'ils accompagnent ; leurs diverses parties, telles que les jambages, les impostes et les arches, doivent aussi être proportionnelles les unes aux autres; d'abord il me paraît naturel que dans les ordres les moins élevés, l'arcade ait une plus petite largeur proportionnellement à sa hauteur, et comme je l'ai fait observer pour les proportions des entablements, la règle de progression régulière que j'ai établie entre les ordres, on sera conduit à diminuer

la largeur de l'arcade en proportion de sa hauteur, à mesure qu'on passera d'un ordre plus bas à un ordre plus élevé, autrement les arcades de l'ordre le plus bas auront une forme elliptique et les arcades de l'ordre le plus élevé auront une forme circulaire. Je ne pourrais, sans m'écarter des bornes que je me suis prescrites dans cet ouvrage, m'engager dans un examen approfondi des propriétés des arches elliptiques et circulaires. Je ne chercherai donc point à donner des preuves de la solidité incontestable de l'arcade elliptique : on ne saurait douter qu'elle ne fût aussi solide que l'arcade circulaire.

Pour donner de justes proportions à chaque partie de l'arcade, il faut en diviser la hauteur depuis le bas de l'ordre jusqu'au plafond de l'architrave, en vingt parties. On donne alors douze de ces parties aux jambages et une à l'imposte, de sorte qu'il en reste sep entre l'imposte et l'architrave, pour l'arcade ou l'archivolte; cette règle s'applique également à l'une et à l'autre classe d'arcades.

Il faut que le centre de l'arc ou archivolte se trouve un peu au-dessus du niveau de l'imposte à cause de sa saillie, afin que la courbe des arcades circulaires soit plus prononcée et plus gracieuse. Je n'ai pas besoin, je pense, de parler des portes et fenêtres, niches, et

de la place qu'elles doivent occuper : ces parties de l'édifice dépendent entièrement du goût de l'architecte, qui ne pourra se méprendre sur les dimensions qu'elles doivent avoir.

DE LA DESTINATION
DES ÉDIFICES.

J'ai dit précédemment qu'on ne doit, en général, orner de colonnes que les édifices publics ou les palais destinés à la résidence des princes et des gens de haut rang. Mais dans l'emploi même des ordres et des colonnes, il faut s'éclairer de justes raisonnements, afin de parvenir à en faire un choix judicieux. Les églises, par exemple, ne doivent pas être toutes d'une égale richesse d'architecture; il faut qu'à sa magnificence et à ses proportions colossales on distingue au premier coup d'œil une cathédrale d'une église paroissiale. Il y a donc, dans ce cas, une différence de richesses et de proportions que l'architecte seul a pu déterminer. On ne peut donner aux marchés un ordre plus riche que le Dorique; encore faut-il qu'il soit réduit à la plus grande simplicité dont il est susceptible. C'est dans les palais, les cours de justice, les cathédrales et les hôtels de ville, qu'on doit prodiguer les ordres les plus riches

et dans les proportions les plus élégantes : enfin c'est dans cette partie de l'architecture que l'architecte fait briller son goût et ses talents, qu'il réunit tous les suffrages.

Je vais enfin terminer par l'examen de la loi qui détermine dans quelle disposition les différents ordres doivent être placés, lorsque la hauteur d'un édifice exige qu'on en élève plusieurs les uns au-dessus des autres. Quand les anciens élevaient de semblables édifices, ils commençaient par l'ordre le plus bas, qu'ils surmontaient ensuite progressivement d'un ordre plus élevé, de sorte que l'ordre corinthien se trouvait presque toujours au faîte des édifices, où l'éloignement lui faisait perdre une grande partie de ces avantages de détails et d'ornements ; cependant cette méthode était pour eux encore une loi inviolable. *Palladio* dit que les ordres doivent être disposés de telle manière que le plus fort et le plus massif soit toujours placé au-dessous du plus faible, puisqu'en effet il est plus capable de supporter tout le poids du bâtiment et par conséquent de lui donner plus de solidité. Cela est incontestable sous ce rapport, mais je ne suis pas en tout de son avis ; j'admets que l'ordre dorique doit être placé au-dessous de l'ordre ionique, de même qu'au-dessous de l'ordre corinthien, on peut encore placer l'ordre

toscan sous l'ordre ionique, comme l'ordre dorique sous l'ordre corinthien; cependant *Scamozzi*, qui, comme je l'ai déjà dit, ne se faisait aucun scrupule d'arranger les choses selon ses caprices, condamna un architecte grec qui avait, dans un temple de Minerve composé de deux ordres, mis l'ordre corinthien immédiatement au-dessus de l'ordre dorique. Il prétend qu'on doit toujours les disposer selon leur rang, l'ordre ionique sur l'ordre dorique, et l'ordre corinthien sur l'ordre ionique.

Je ne suis nullement de son opinion : il me semble que nos édifices demandent au contraire une ordonnance différente. En effet, on ne saurait nier que l'ordre corinthien, qui est le plus élégant et le plus riche, ne soit le plus convenable pour figurer au premier rang dans les églises et surtout dans les cathédrales. Au-dessus de cet ordre on peut élever l'ordre ionique qui est le plus léger et le plus délicat de tous les ordres, et dont les proportions élégantes et gracieuses correspondent à la richesse de l'ordre corinthien. De même l'on pourrait, par préférence à l'ordre ionique, y placer l'ordre persan. Le mode de disposition des ordres varie encore dans les palais destinés à la résidence des princes, où en général les grands appartements doivent se trouver à l'étage plus haut que

le rez-de-chaussée. C'est à cet étage que l'on doit donner l'ordre corinthien, tant pour le distinguer des autres par la richesse et l'élégance de ses ornements, que parce qu'il doit avoir plus d'élévation que le rez-de-chaussée, dont les distributions sont destinées à des cuisines et à des offices. Comme cet étage doit supporter tout le poids de l'édifice, il est convenable d'y placer l'ordre dorique qui, par ses proportions et sa massivité, offre le plus de solidité; il est facile de l'enrichir d'ornements, lorsqu'il paraît trop simple à son état naturel. Ainsi dans un palais destiné à la résidence d'un prince, où la magnificence est presque une nécessité, il est d'usage que le grand ordre soit le corinthien, alors il est indispensable que l'ordre dorique soit enrichi par des ornements à un degré suffisant de richesse pour correspondre à l'ordre corinthien.

Cet ouvrage a eu pour but principal d'établir la propriété comme la base fondamentale des principes des ordres d'architecture. Cette règle embrasse toutes les autres qui en dérivent et lui sont subordonnées. J'ai traité des proportions, des ordres, de leur composition, de leur emploi dans les diverses constructions; je crois avoir épuisé mon sujet de manière à ne pouvoir rien y ajouter sans craindre de me répéter.

<center>FIN.</center>

INDICATION

Des membres de moulures qui composent le nouvel ordre d'architecture.

- *a* Doucine.
- *b* Filet.
- *c* Talon renversé.
- *d* Filet.
- *e* Plate-bande.
- *f* Denticule.
- *g* Filet.
- *h* Quart de rond.
- *i* Larmier.
- *k* Frise.
- *l* Consoles.
- *m* Astragale.
- *n* Filet.
- *o* Face de l'architrave.
- *p* Baguette.
- *q* Chapiteau.
- *r* Istel.
- *s* Quart de rond.
- *t* Gorge.
- *u* Volutes.
- *v* Feuillage.
- *x* Perles.
- *y* Oves taillés.
- *z* Ceinture ou astragale

- *A* Fût de la colonne.
- *B* Base de la colonne.
- *C* Astragales.
- *D* Filet.
- *E* Scotie
- *F* Filet.

G	Tore.	*P*	Quart de rond.
H	Filet.	*Q*	Filet.
I	Scotie.	*R*	Dé du piédestal.
K	Filet.	*S*	Paneau.
L	Plinthe.	*T*	Filet.
M	Doucine.	*U*	Talon.
N	Filet.	*V*	Congé ou gorge.
O	Plate-bande ou larmier.	*X*	Socle.

TABLE

DES MATIÈRES CONTENUES DANS CE VOLUME.

	Pages.
Observations.	1
Introduction.	3
Des Ordre d'architecture.	15
Des Piédestaux.	16
Des Colonnes.	19
Bases des Colonnes.	24
Des Chapiteaux.	30
De l'Entablement.	34
De la manière de canneler les colonnes.	45
Des Pilastres.	49
Des petits Ordres composés.	51
Des Entre-colonnes.	55
Des Portiques.	65
De la Destination des édifices.	67

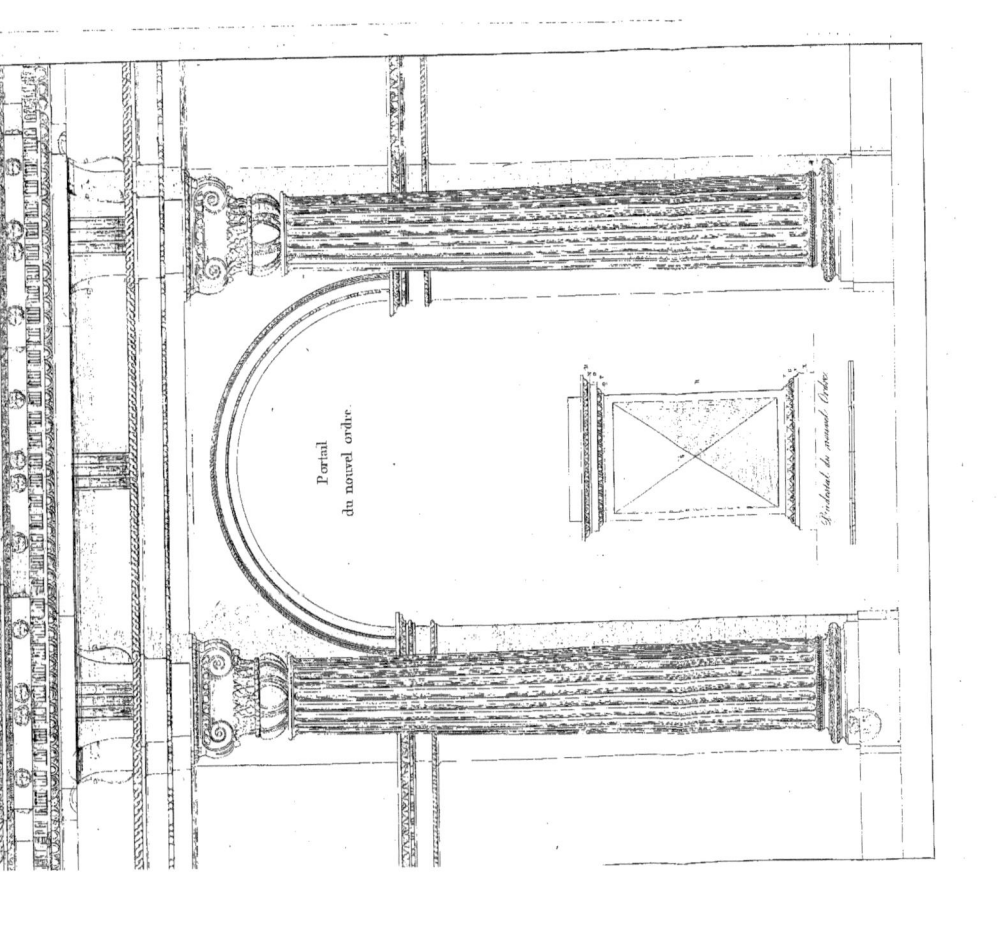

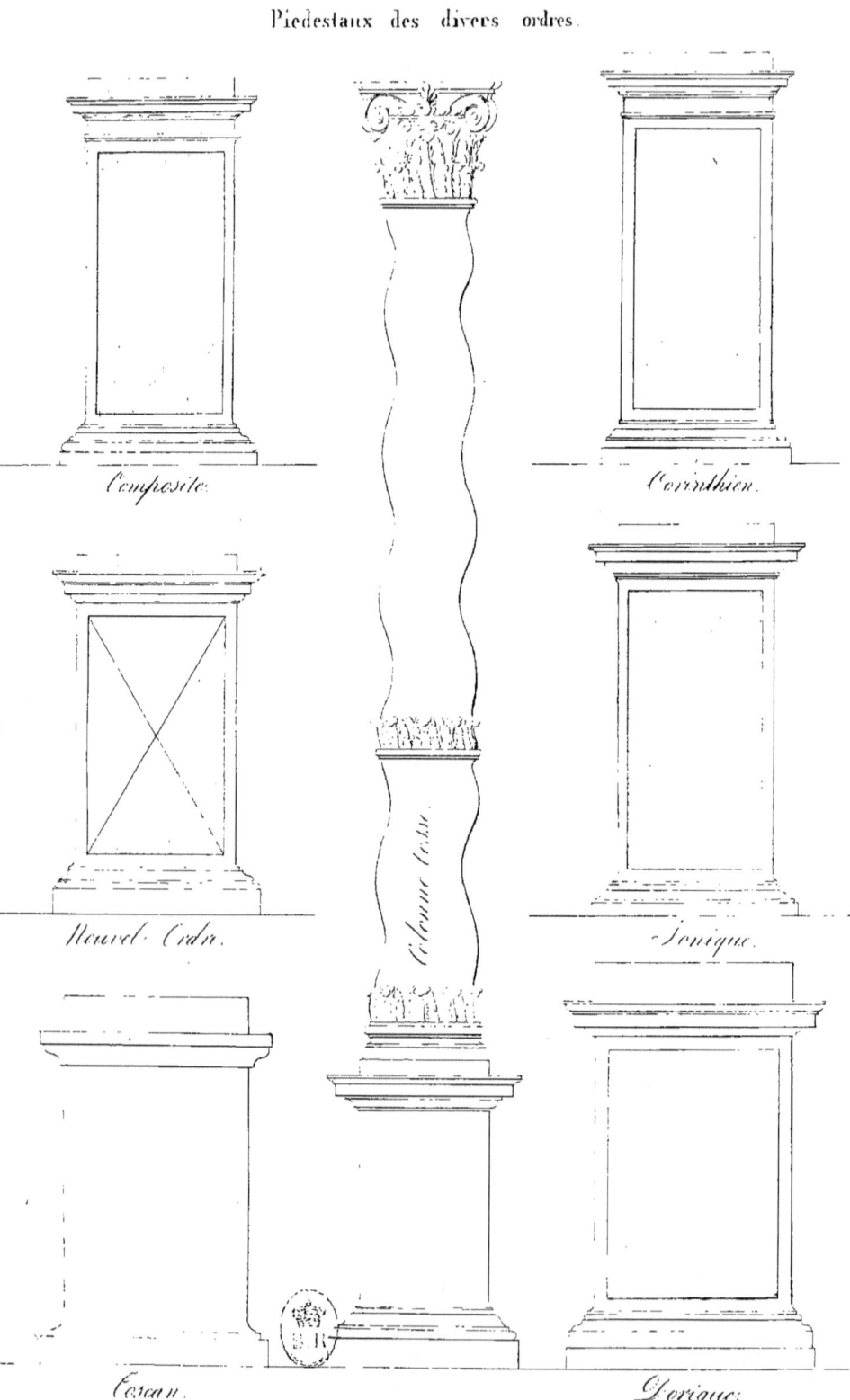

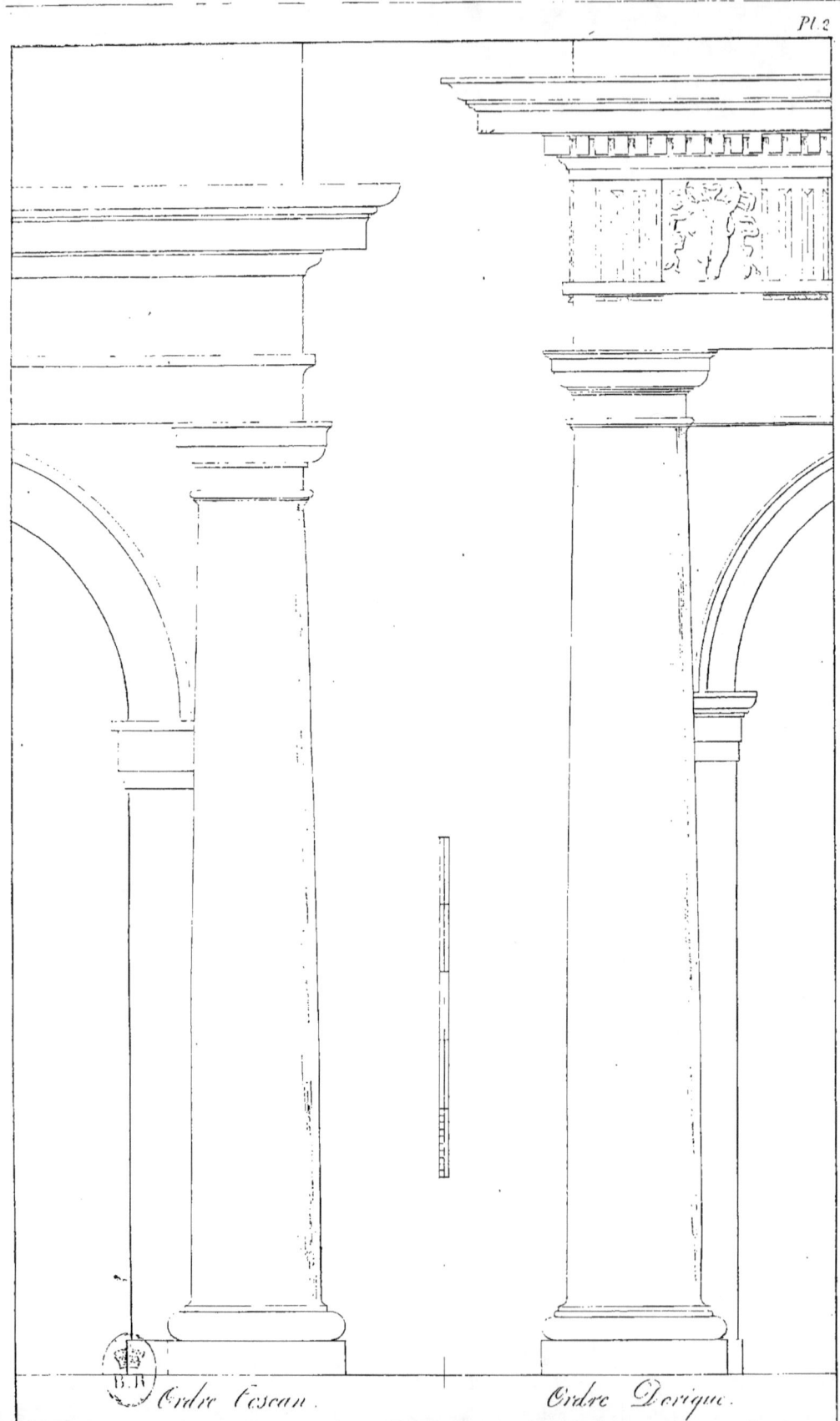

Ordre Toscan. Ordre Dorique.

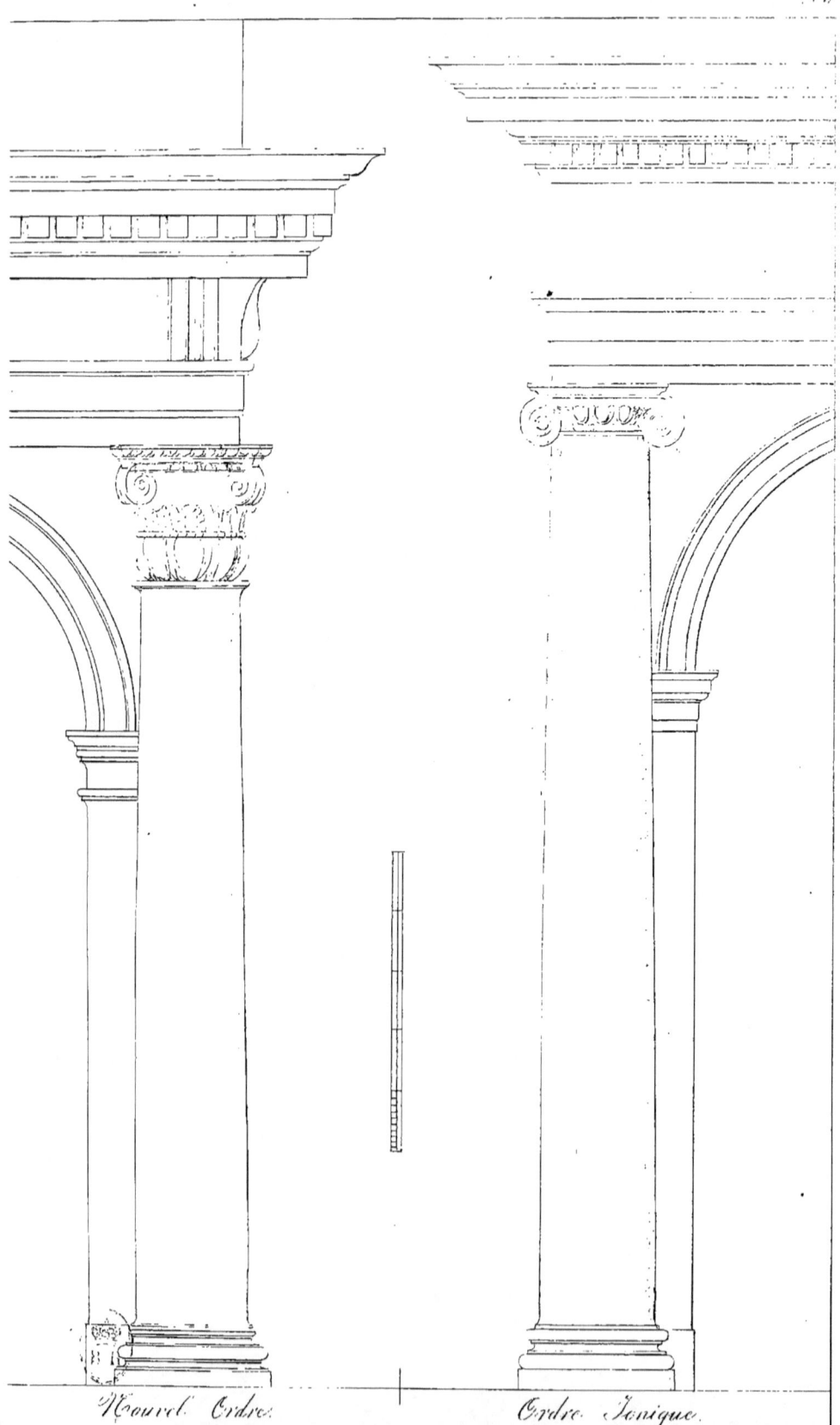

Nouvel Ordre. Ordre Ionique.

Pl. 4.

Ordre Composite.　　　　　Ordre Corinthien.

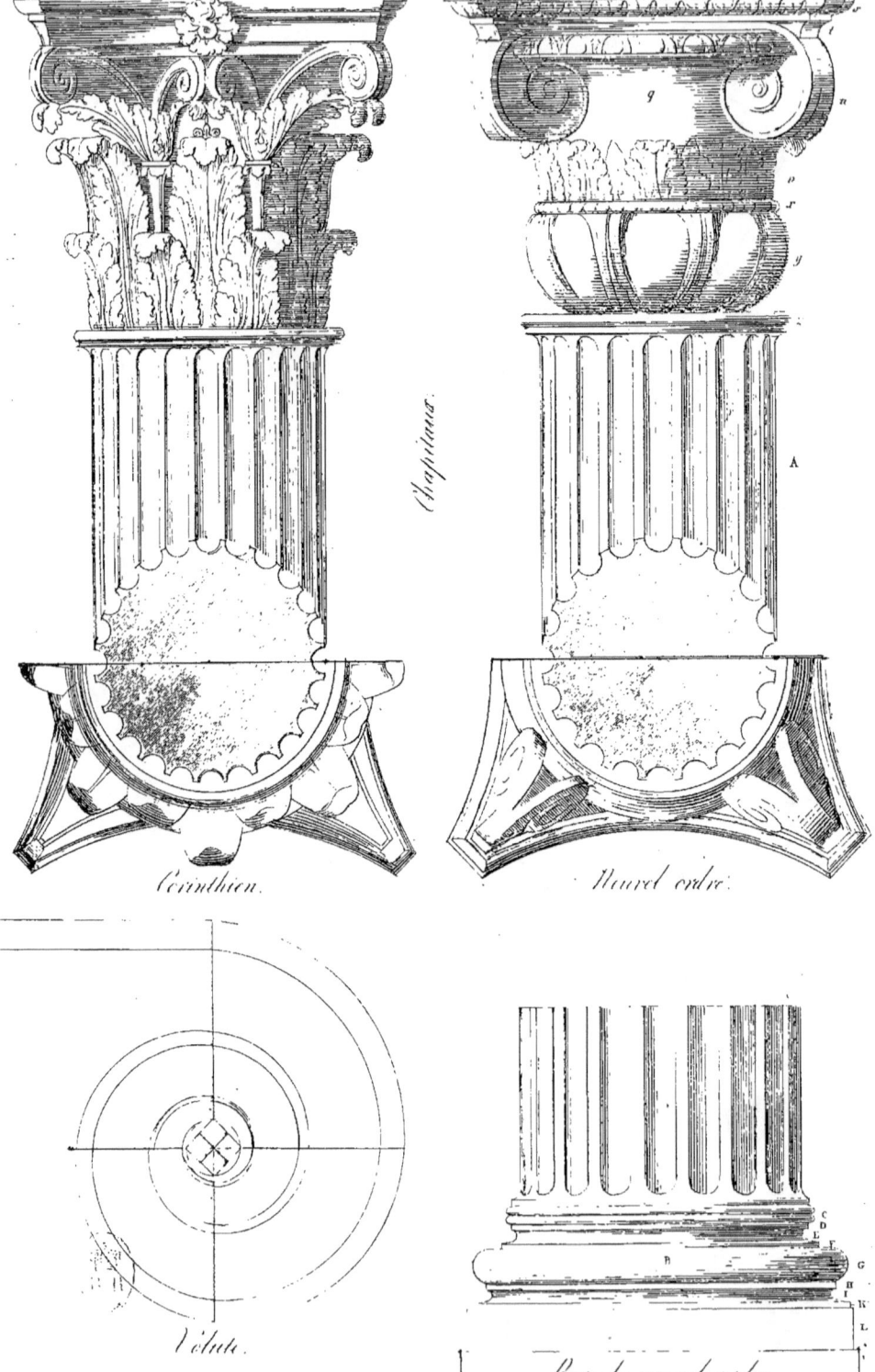

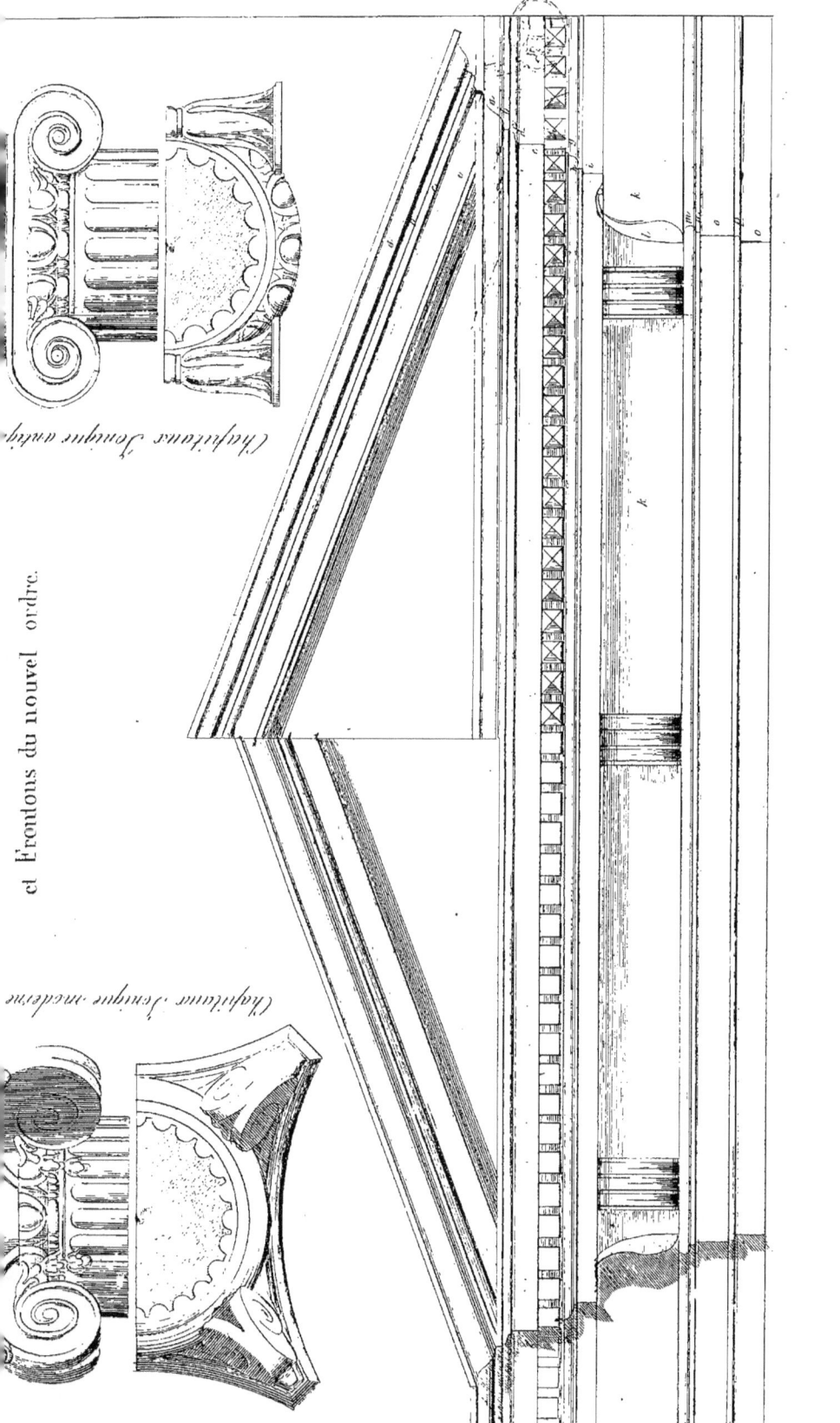

www.ingramcontent.com/pod-product-compliance
Lightning Source LLC
Chambersburg PA
CBHW070311230526
45470CB00002B/821